中国最美

第五辑

古代装饰艺术

漆器&织绣

田少鹏
田威 著

长江出版传媒

湖北美术出版社

目录
CONTENTS

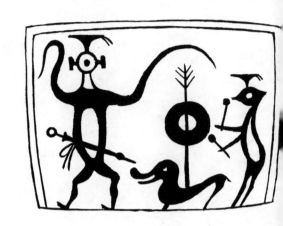

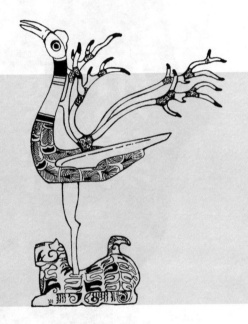

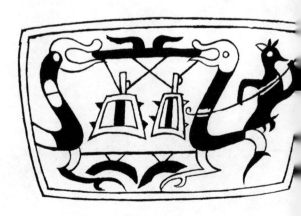

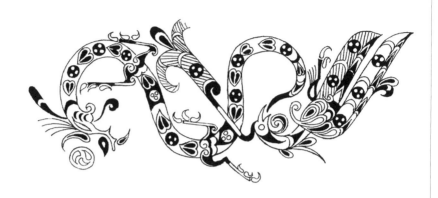
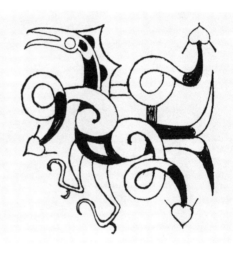
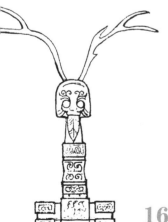
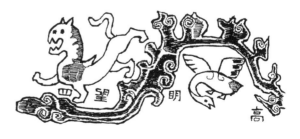

古代装饰艺术

　　当下，人们通常将装饰艺术中的"装饰"一词理解为装潢，而装潢在人们的心中是指装修。稍深入一些的理解，是将装饰艺术与室内陈设设计等同。如此理解大概没错，但不全面。应该说，装饰艺术与人们的生活息息相关，包罗了人类生活的方方面面。装饰艺术研究一直是一个较热门的课题，特别是在中国古代装饰领域，前辈多有耕耘，成果斐然。今天，我们再次涉足这一领域，希望能借前辈肩膀之承托，看得更远、更广。

一、装饰艺术的概念

"装饰"一词，《辞海》解释为"修饰；打扮。《后汉书·梁鸿传》：'女（孟光）求作布衣麻屦、织作筐缉绩之具。及嫁，始以装饰入门。'"[1] 战国时期宋玉《登徒子好色赋》中"此郊之姝，华色含光，体美容冶，不待饰装"，只是调换了二字的顺序，但意思没变。上述两处文献中"装饰"和"饰装"是作为动词使用，而今天"装饰"一词既是动词，也是名词。作为名词，它包括了纹样、图案、工艺美术、商业美术、设计、壁画以及建筑等领域。1959 年《装饰》第 5、6 期连载了张光宇的《装饰诸问题》一文，张先生将他所涉猎的漫画、商业美术、插图、舞台设计、封面设计等门类基本囊括在"装饰"一词之中，也用"装饰"来界定自己的创作风格。1957 年 5 月 15日，他在笔记中写下一段关于装饰问题的提纲："装饰与装饰艺术——装饰之美 装饰篇 装饰研究。"[2] 虽是只言片语，但在张光宇心中"装饰"与"装饰艺术"应该有所不同。不同在哪，未见先生详论。

汉语"装饰艺术"一词，应该与英语 decoration art 有关。decoration 是指装饰品以及装饰过程。被装饰的物件或器具作为主体，其观赏性大于功能性。同时，美化主体需合乎其功利要求。有学者认为，装饰艺术和美术在文艺复兴时期就出现明显差别。文艺复兴促使"美术"从"艺术"中分离出来，形成大小美术之别，其中小美术是指装饰艺术。但是，欧洲中世纪出现的羊皮书（图1），其装帧风格普遍具有装饰性。此外，中世纪欧洲的祭坛画（图2）具有一种规范化的形式感。李泽厚认为，中国彩陶纹样在重复仿制的过程中，逐渐变成规范化的一般形式美。[3] 李先生的观点启示我们，中世纪欧洲的宗教绘画艺术的规范化的形式感和装饰意味，是一个值得研究的问题。

真正让欧洲乃至世界认识和熟悉装饰艺术，是源于 20 世纪 20 年代巴

①《辞海》（第六版缩印本），2010 年，第 2531 页。

②唐薇、黄大刚：《张光宇艺术研究（上编）：追寻张光宇》，生活·读书·新知三联书店，2015 年，第 393 页。

③李泽厚：《美的历程》，生活·读书·新知三联书店，2009 年，第 28 页。

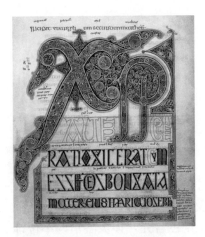

图 1 羊皮书

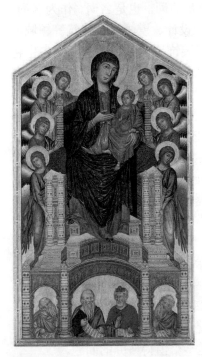

图 2 王座上的圣母子

黎的一场重要的设计运动——装饰艺术运动（Art Deco[①]）（图 3）。王受之认为装饰艺术运动不是一种单纯的设计风格，它包括的范围广泛，有爵士图案、流线型设计样式、化妆品包装，甚至洛克菲勒中心的建筑群。装饰艺术运动更影响了纯艺术、装饰艺术、时装、电影、摄影、平面设计、交通工具和工业产品设计，成为一种几乎无处不在的现代风格。同时，装饰艺术不回避机械形式，不拒绝钢铁、玻璃等新材料。[②] 由此，涉及工艺、技术、材料进行的艺术创造几乎均与装饰艺术相关。

20 世纪 20 年代的上海是可以与巴黎、伦敦比肩的城市，自然成为装饰艺术运动的东方重镇。身处其中的张光宇先生自然而然地浸润其中，他这一时期的作品（图 4）明显带有装饰艺术运动的风格，他对于装饰艺术也有着自己的见解。张先生曾言："并不是装饰艺术是另外一种艺术，包括所有的艺术领域必须要有丰富的内容，通过高度的装饰技巧，而能传达给群众得到艺术的感动。"[③]

从张先生的认知出发，装饰艺术与其他门类艺术不同，需要依附一个被装饰的主体，其装饰的艺术性和观赏性是客体，客体必须服务于主体，这样才能称为"装饰艺术"。因此，装饰艺术具

① Art Deco：装饰派艺术。《牛津高阶英汉双解词典》，商务印书馆，2014 年，第 96 页。
②王受之：《世界现代设计史》，中国青年出版社，2015 年，第 114—115 页。
③唐薇、黄大刚：《张光宇艺术研究（上编）：追寻张光宇》，生活·读书·新知三联书店，2015 年，第 392 页。

有主体和客体的双重性。一方面，客体
从属于主体，装饰依附于器型存在；另
一方面，客体又可从主体中独立而出，
展现独立的审美价值。如画像石、画像
砖，既属于墓室建筑的构建，又形成各
自独立的图像画面而被视为单独的艺术
作品。在部分装饰艺术中，审美意味超
脱了主体性能，在使用价值外同时具备
纯欣赏性的价值。由此，产生了装饰绘
画和装饰雕塑。此外，表现一定题材内
容的装饰，也可看作是脱离主体的独立
的客体艺术，如装饰画。庞薰琹先生认
为："装饰纹样是用来装饰器物的，装
饰画同样是用来装饰器物的，不过装饰
画在作为装饰之外，表现一定的题材内
容。"[①] 因此庞先生将部分古代装饰遗
存称为"装饰画"。

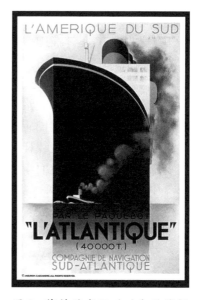

图 3 装饰艺术运动时期的海报
设计

　　中国古代装饰艺术是指中国古代各
个历史时期出现的依附于某种主体形态
而创造、产生的图形、图像。这些图形、
图像得到合乎主体形态功利要求的"美
化"，即运用了张光宇先生所言"高度
的装饰技巧"。主体形态与图形、图像
的合体视为"装饰艺术"；脱离了主体
形态的无题材内容的图形、图像可视为
"装饰纹样"；脱离了主体形态的有题
材内容的图形、图像可视为"装饰画"。
独立的装饰纹样和装饰画均属于装饰艺
术范畴。中国古代装饰艺术囊括了从史
前时期到清代这段历史时期出现的所有
纹样、器物器型、建筑、雕塑、壁画以

图 4 张光宇作品

①庞薰琹：《中国历代装饰画研究》，上海人民美术出版社，1982 年，第 124 页。

及部分绘画作品（图5—图10）。[①]

综上所述，基本能厘清何为中国古代装饰艺术，勾勒出中国古代装饰艺术所包括的内容和涵盖的范围。

对于古代装饰艺术的研究，既要探究其形式、色彩、特征、风格，又要考察其时代、社会、政治、经济、文化背景。同时，对于不同历史时期的人的了解，可以帮助我们感知和理解创造者的内心世界，亦可从使用者的视角见出当时人对于这些纹样、器物的态度，从而促使我们对于不同历史时期的装饰艺术有一个多维而丰富的认知和理解。

中国古代装饰艺术作品浩如烟海，显然无法一一探究。本丛书将中国古代装饰艺术分为四个大类进行研究：一、岩画与彩陶，它们是人类早期的艺术成就，更是人类文明的曙光；二、青铜与玉器，它们从国之重器走向实用之器和赏玩之具，器型与纹饰的变化展现的不仅是艺术风格的变迁，更记录了人类社会的发展进程；三、漆器与织绣，它们从楚人神秘诡谲的艺术创造中走出，奔向一个幻化而浪漫的世界，最终将浪漫主义定格在中华大地的

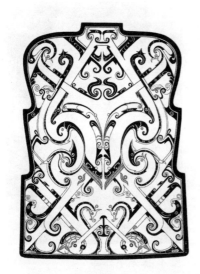

图5 漆器凤纹

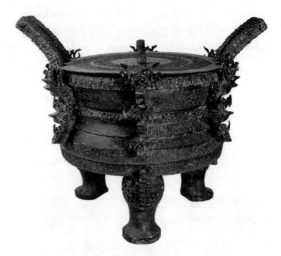

图6 王子午鼎

①庞薰琹将宋人画在绢帛上的小品画，敦煌壁画、永乐宫壁画、明清时期的壁画，明版书籍插图，均纳入中国古代装饰画的范畴之中。见庞薰琹：《中国历代装饰画研究》，上海人民美术出版社，1982年。

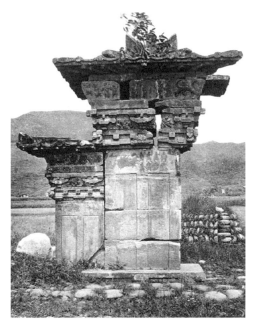

图 7 汉阙

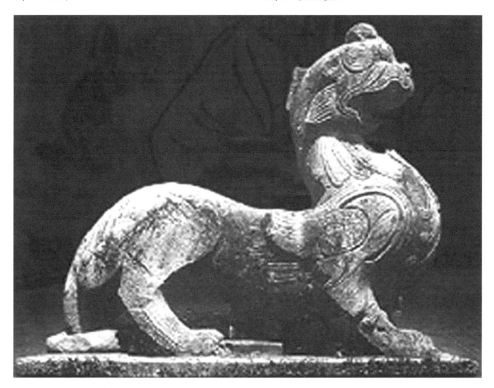

图 8 敦煌壁画

图 9 南朝麒麟镇墓兽

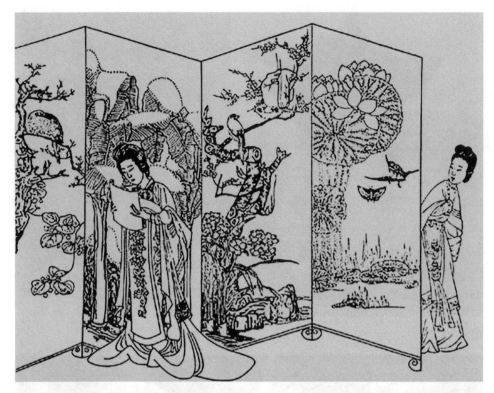

图 10 张深之本《西厢记》插图中的屏风

艺术谱系之中；四、瓦当与汉画，它们展现的纹样之精美和技艺之精湛并存，更连接着我们对秦汉恢弘建筑的想象。这四个部分，是中国古代装饰艺术形成的重要阶段，对后世影响深远。

　　当然，尽管这样的划分基本囊括了中国古代装饰艺术的特色，但难免有所缺失。首先是陶瓷。中国古代陶瓷器属于中国古代装饰艺术的一个巅峰。从史前陶器的出现到辉煌的彩陶，陶器艺术不断走向巅峰。到魏晋南北朝时期，陶器实现了从"陶"到"瓷"的华丽转身。从此，"陶"与"瓷"并行华夏，共同创造出举世瞩目的陶瓷文明。宋、元、明、清成为迄今依然光芒万丈的瓷器时代。中国古代陶瓷艺术历史绵长、成就斐然，需要另著一部鸿篇巨制，才能完整描述其在中国古代艺术中的地位与价值。其次是壁画。庞薰琹先生将敦煌壁画、永乐宫壁画以及明清壁画均纳入中国古代装饰画之中。中国古代壁画普遍具有比较浓厚的装饰意味，将其视作中国古代装饰艺术的一个门类目前基本没有异议。如果是展开相关的研究工作，中国古代壁画更适合从绘画视角切入。更重要的是，庞先生已经论述，我们再专门论述，

已然很难超越。此外，各个历史时期普通民众使用的生活器物，有着完善的体系，也可以从装饰艺术的角度去进行研究。同时，中华民族是一个大家庭，各少数民族创造的装饰艺术作品亦是灿若星辰。两者都因太过浩繁，故未整体纳入。但是在相关内容的论述中，对各民族民间的器物的器型、纹样，以及上述提到的陶瓷、壁画等内容均有涉及。这不失为一种两全之策。

二、中国古代装饰艺术的特征

中国古代装饰艺术的纹样受器型制约，又依附于器型而产生。装饰纹样是时代与观念的形态表达，普遍呈现出浓厚的装饰意味，在具体形式上表现为高度的概括性、高度的程式化以及高度的唯美性三种形式美的特征。这也是中国古代装饰艺术给人的总体印象。同时，华夏文明绵延五千年，不同历史时期的不同社会风貌、经济基础以及人文背景对装饰艺术影响巨大，各个历史时期的装饰艺术又表现出不同的艺术风貌。因此，我们在此截取中国历史时段中具有代表性的时期，分别论述其装饰艺术的特色，以期能形象地把握中国古代装饰艺术的特征与风貌。

中国古代装饰艺术的发展，可约略分为史前时期、先秦时期、两汉时期、魏晋南北朝时期、唐宋时期、明清时期。上述六个时期的装饰艺术主要服务于社会上层，而下层民众使用的部分，学界普遍称之为民间装饰艺术，以示区别。此外，各少数民族创造的装饰艺术也属于这一范畴，因此，本文将民族民间装饰艺术单列为一个部分。

（一）史前时期的装饰艺术

史前时期以岩画艺术和彩陶艺术为代表。当下收集、整理和研究史前时期岩画的缘由有两点：

第一，史前人类遗留在岩石、崖壁上的图形、图像内容，较客观地记录了他们的生产生活、宗教信仰等个体和群体的活动。这些图形、图像成为史前学者了解和研究人类社会形成之前早期人类群居活动的珍贵历史材料。

第二，中外遗存岩画以描摹细致的具象图像（图 11）为主，大概反映出两个方面的问题：一方面，反映出他们对客观世界感到好奇，并努力将一切客观事物记录下来；另一方面，反映出他们与动植物存在着高度依存关系。他们精细描绘各种动物和狩猎场景，并非完全基于记录的目的，很大程度是基于原始宗教仪式和原始图腾崇拜，或许是这个缘故，岩画艺术充满了力量感，呈现出无比执着与真诚的画面。这正是当今艺术创作中应努力汲取的内容。

彩陶艺术诞生于新石器时代。陶器纹样产生于功能需求，为了方便抓

取而在器物身上刻划横纹或斜纹。其后，逐步出现装饰器身的具备审美价值和有意味的纹样。早期的彩陶纹样以具象的动植物和人物纹样为主，后来逐渐演变成抽象的几何纹和线条纹。其中，黄河流域和长江流域的漩涡纹（图12）最具代表性。彩陶纹样从具象到抽象，经历了漫长的演变过程。李泽厚先生认为，彩陶上的抽象纹样并非凭空想象，而是从具象的动植物纹中不断地概括、简练，逐步抽象成几何纹、漩涡纹、纺轮纹。并且，他认为这些抽象的彩陶纹是"有意味的形式"。[①]

高度的概括是中国古代装饰艺术的形式美特征之一。在新石器时代，彩陶工匠已经开始将具象的形态不断地加以提炼，概括成有意味的抽象的装饰纹样，并使之成为彩陶器身上的装饰纹样样板。因而，中国古代装饰艺术高度概括性的源头，或许可以追溯到抽象装饰的彩陶纹样。

（二）先秦时期的装饰艺术

先秦时期的装饰艺术从时间上可分为两个部分，商周时期和春秋战国时期。从地理上看，有北方装饰艺术与南方装饰艺术之别。北方以商周时期的青铜、玉器艺术为代表。商周青铜器无论是器型还是纹样，都充分展现了一个统一、强盛的王朝。其中，以饕餮纹（图13）为代表的纹样象征着商周时期王朝的权力与威仪。其玉器艺术（图14）基本代表了这一时期北方区域装饰艺术的最高成就。

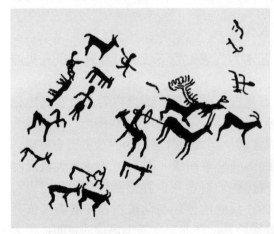

图 11 狩猎场景岩画

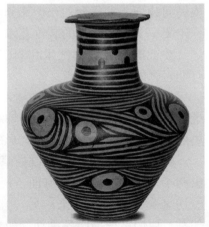

图 12 漩涡纹彩陶

①李泽厚：《美的历程》，生活·读书·新知三联书店，2009年，第15—32页。

进入春秋时期以后，南北区域的装饰艺术风格与特征，总体上继承并延续了前一时期的特色。春秋早期的楚国青铜器，从器型到纹样几乎承袭了商周的风格，甚至在楚人早期的漆器艺术中，器型和纹样基本脱胎于商周时期的青铜器。战国时期是楚地装饰艺术的发轫期，楚升鼎的出现打破了商周时期装饰艺术南北一统的局面，出现南北分野。当楚地的漆器、玉器（图15）、丝织（图16）等装饰艺术全面开花时，楚人已然用艺术创造问鼎了中原。

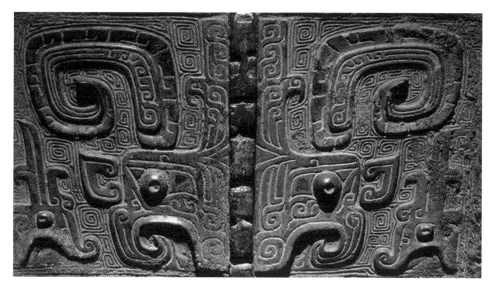

图 13　饕餮纹样的青铜器

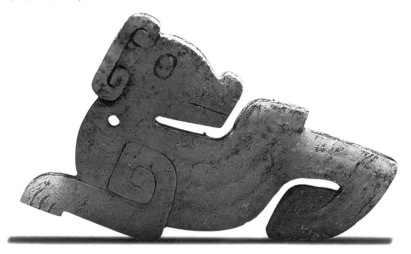

图 14　动物玉佩饰

图 15 玉龙纹

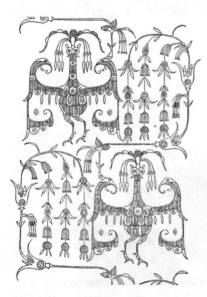

图 16 凤鸟花卉纹

商周时期的装饰艺术创造了一种狞厉之美，它表现出强烈的神秘感与震慑感。这种表达与青铜器具的功能密不可分。青铜器作为商周时期的国之重器，有取悦神明，宣示王权的目的，因此，神秘与震慑之感符合当时治理社会的需求，亦能准确地展现一个高度统一的强权王朝。到春秋战国时期，社会形态已经不再是统一的王朝，取而代之的是多国纷争，王权的震慑感几乎消失殆尽。但装饰艺术中依然有讳莫如深的神秘感，楚人的神秘感源自楚地巫文化的盛行，抑或是对于商周文化的另一种继承。

当一个贵族士大夫在颂扬诡谲之美时，整个社会已然发生了改变。震慑之感逐渐消退，神秘而浪漫的唯美之风渐起。整个战国时期，南方神秘浪漫之美取代了北方神秘狞厉之美，成为装饰艺术的主要特征。楚艺术的浪漫风格，既奇幻诡谲，又灵动轻巧，更以浪漫唯美为尊。中国古代装饰艺术中普遍带有的唯美特征，出于楚地，始于楚人。

（三）两汉时期的装饰艺术

汉室肇兴，即承秦制而尚楚俗。汉代艺术在继承楚式浪漫主义的基础上进行了革新。楚式浪漫中的神秘诡谲几乎褪尽，楚人的浪漫情怀有所保留，融合中原理性精神，构筑成跨越时代的楚汉浪漫主义。楚汉浪漫主义中的理性主义基因促使汉代装饰艺术彰显现实生活，将往生世界现实生活化，但仍然有表现神怪世界的想象，只是少了魑魅魍魉般的荒诞，多了几分人间意味。诚如李泽厚先生所言："汉代艺术的题材、图景尽管有些是如此荒诞不经，迷信至极，

但其艺术风格和美学基调既不恐怖威吓，也不消沉颓废，毋宁是愉快、乐观、积极和开朗的。"①湖南长沙马王堆汉墓漆棺（图17）上的纹样，充分显现出神界与人间的愉悦交融。

　　楚汉浪漫主义时期的装饰艺术，一方面突显了表现现实题材的特征，同时对于表现往生世界又投入了极大的热情，使得汉代的往生世界充满了生机勃勃的人间乐趣。另一方面，气势之美始终贯穿于两汉艺术之中，如马王堆漆棺上贯穿始终的云气纹、霍去病墓前的马踏匈奴、武威擂台的马踏飞燕、残存至今的汉阙，以及表现各种现实生活、教化故事、往生世界的画像石（图18）、画像砖。两汉艺术的气势之美，一是源于楚人狂放不羁的浪漫基因，一是在表现手法上大刀阔斧、过度夸张、不拘泥于细节，追求形态的整体性。而这种不拘细节、夸张、粗拙的形态，却彰显出无穷的力量与气势。因此，李泽厚先生认为，汉代的艺术有着"古拙"的外貌和"运动、力量、气势"的本质。②

图 17　马王堆汉墓漆棺

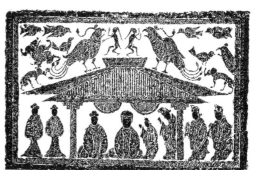

图 18　汉代画像石

①李泽厚：《美的历程》，生活·读书·新知三联书店，2009 年，第 76 页。
②李泽厚：《美的历程》，生活·读书·新知三联书店，2009 年，第 84—85 页。

高度唯美是中国古代装饰艺术三个形式美的特征之一，而唯美的核心是浪漫。因此，中国古代装饰艺术充满浪漫主义的风格。这一浪漫特质出于楚，成于汉。值得庆幸的是，楚人在后期的浪漫风格中，逐渐开始吸纳中原的理性精神。同时，汉王朝的主宰者对楚人的浪漫难以释怀，推动了南北艺术风格的统一，更为华夏文明保留了浪漫的基因。否则，公元前223年楚亡[1]之后，九土之地可能就再无浪漫主义的光环。

（四）魏晋南北朝时期的装饰艺术

　　这一时期的装饰艺术整体上缺少浓墨重彩之处。[2]一方面，这一时期装饰艺术基本延续两汉时期的风格；另一方面，这一时期又是中国历史上一个南北对峙的离乱期，国家分裂割据、战火绵延、饿殍遍野、百业凋敝，导致装饰艺术的发展相对滞后。尽管如此，仍然有两点值得称道。

　　首先是石窟艺术（图19）。西汉末年佛教传入，到魏晋南北朝时期佛教已广泛传播流行。《中国佛教美术小记》说："晋代造像，度越汉魏……经典之翻译与信仰之普及也……"佛教石窟艺术开始出现。敦煌莫高窟始建于公元366年，石窟分三部分，建筑、雕塑、壁画三者合为一体，组成实用与艺术相结合的石窟艺术。十六国、北朝时期的敦煌石窟艺术分为两种艺术风格：一是以凹凸晕染法绘制出立体感的西域式风格，其内容简单，造型朴拙，色彩淳厚，线描苍劲，人物比例适度，面相丰圆，神情庄静恬淡；二是潇洒飘逸的中原风格。中原风格实际是秀骨清像的南朝画风，到北魏晚期成为南北统一的时代风格。[3]

　　其次是青瓷的成熟与普及。东汉已出现原始瓷器，釉色以呈色不一的青釉为主。到魏晋南北朝时期，瓷器的制造蓬勃发展，生产普及，烧造青釉瓷成为主流。受佛教流行的影响，青瓷的器型以装饰繁缛华丽的莲花尊（图20）为代表。同时，莲花纹也是青瓷上较突出的纹样。魏晋南北朝时期是中国陶瓷史上重要的转折点，瓷器的出现与成熟标志着中国古代装饰艺术将迎来一个新的时代。

①公元前223年，秦将王翦、蒙武率军攻入楚都寿春（今安徽寿县西南），俘楚王负刍，楚亡。
②从整个艺术的发展上看，魏晋南北朝时期的艺术还是有很多浓墨重彩之处，如二王的书法艺术、谢赫的《古画品录》等，在文学、哲学上更是硕果累累。但另一方面，这一时期的工艺美术的主要门类是纺织和陶瓷[见尚刚：《中国工艺美术史新编》（第二版），高等教育出版社，2015年]，这相较于其他历史时期要偏少许多。
③段文杰：《佛在敦煌》，中华书局，2018年。

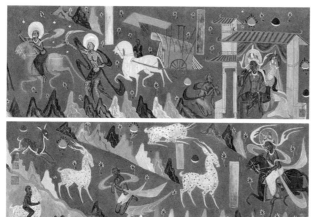

图 19 敦煌壁画九色鹿 图 20 莲花尊

诚如尚刚先生所言："魏晋南北朝的工艺美术成就算不得辉煌，但它完成了重要的转折。"[1] 在装饰艺术上亦如此。

（五）唐宋时期的装饰艺术

唐宋两朝是中国历史上继往开来的时代，反映在艺术成就上亦如此。如果将唐诗和宋诗进行比较，唐诗在景物表达上往往是宏大的，具有历史观的描述，如"窗含西岭千秋雪，门泊东吴万里船"，甚至田园诗也会关注大场景，如"绿树村边合，青山郭外斜"。而宋诗则不同，它关注和表现的是恬淡、细微的景致，如"梨花院落溶溶月，柳絮池塘淡淡风"。唐诗和宋诗的不同，也反映在装饰艺术上。同为继往开来的时代，都呈现出华丽华贵，只是，唐代的华丽宏伟壮观，宋代的华贵隽永含蓄。

所谓盛唐气象是全方位的，唐代工艺技术的精绝推动了装饰艺术的全面繁荣。现藏于日本正仓院的螺钿紫檀五弦琵琶，其工艺之精，造型之美，令人叹为观止。唐代的装饰艺术中，三彩艺术最具代表性。唐三彩属于低温铅釉陶器，釉面色彩斑斓，呈现出绿、黄、褐、赭、红、蓝、白等多种色彩。因富含铅，釉面光亮，形成釉彩淋漓的独特效果。唐三彩的器型和纹样风格明显带有西域之风，尚刚先生称之为"胡风弥漫"。初唐厚葬成风，故三彩器具多为明器。其中，唐三彩镇墓兽（图21）虽不失惊奇怪诞，其雍容华

[1]尚刚：《中国工艺美术史新编》（第二版），高等教育出版社，2015年，第156页。

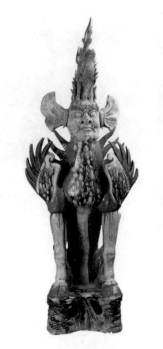

图 21 唐三彩镇墓兽

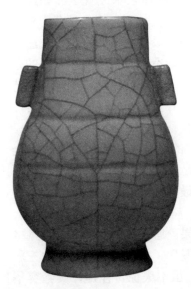

图 22 宋瓷汝窑

贵之气却也咄咄逼人。尚刚先生评价唐前期的工艺美术是"堂皇高傲的贵族气派"①。深以为是。

宋人的艺术禀赋更是令人赞叹，他们将绘画、书法、诗词、雕塑、建筑等，几乎是艺术世界的全域推向了顶峰，宋瓷（图22）更是其中的翘楚。在政治史的描述中，大宋王朝是屈辱丧权、羸弱不堪的。但是，它在艺术领域的创造却又能比肩强汉盛唐，甚至超越二者。其中的奥妙在于，大宋王朝以商业的方式开创了一个开放而富有朝气的时代。用当下的词汇表述，汉唐的交往是面向欧亚大陆的陆权国家，而宋代开创的是面向海洋的海权国家。海上丝绸之路繁荣于宋代，面向海洋，八方交融，宋人如此开放的心态，自然迎来了艺术上的全面辉煌。宋瓷正是诞生于这样一个开放而交融的时代，"哥、汝、官、钧、定"所展现的华贵之气，也是万方来仪的雍容之气。

对于宋瓷以及宋代的总体艺术，已无需多言。但有一点是取得共识的，那就是宋瓷呈现的恬淡、隽永、内敛、华贵之气。

（六）明清时期的装饰艺术

明清两朝的装饰艺术门类众多，工艺精湛，具象写实，规范有序。明清两朝的装饰艺术，更适合从技术层面进行探讨和研究，就艺术风格和风貌而言，并无多少创新。虽如此，某几个领域还是有必要予以探讨和论述。

①尚刚：《中国工艺美术史新编》（第二版），高等教育出版社，2015年，第190页。

漆器至两汉三国以后，几乎不见其踪，到明代却异军突起，其中雕漆（图23）工艺精湛，风格特征一如明清两朝的整体风貌，具象写实，规范有序。黄成的《髹饰录》是对漆器工艺的梳理与总结，此书对于漆器技艺的传承，可谓善莫大焉。后技艺东渐，今之日本漆艺基本出自明代的工艺技法。①

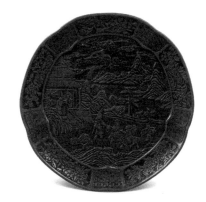

图 23 雕漆

瓷器是明清两朝装饰艺术中不可回避的内容，青花瓷更是在中国陶瓷史上独领风骚。明清时期的青花纹样（图24），狂放而不失法度，流露出绘者的真诚与率性，宛若积云下的一束阳光。除此之外，明清壁画和书籍插图②也值得一提。北京法海寺明代壁画（图25）算得上中国古代壁画的经典之作，它们呈现出的风格特征也具有时代气息，从工艺技巧的角度，可谓无懈可击。明代是中国古代出版历史上的高峰，图文并茂的书籍成倍增长，这其实反映了整个社会变迁下的历史必然

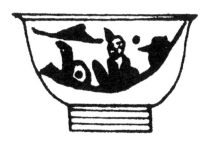

图 24 青花人物纹

性。上下阶层在流动与对话中，彼此找到一个共同的文化边缘——图像，这促进了书籍插图艺术的繁荣与成熟。特别是晚明时期的插图，堪称中国古代艺术精品之一。其中，徽州黄氏一门的剞劂氏③的雕刻技艺和晚明画家陈洪绶独创的艺术风格，共同造就了晚明插图艺术的传奇。

明清时期的装饰艺术包括的内容非常丰富，如木雕、砖雕、建筑以及各种文玩器具等，不一而足，并且其风格、特征因地域不同而迥异。概而言之，明清时期的各类装饰艺术，都呈现出繁缛工细的特征。应该说，明清时期达到了中国农耕社会的最高峰，更是农耕时代手工业制作的顶峰。因此，明清时期的装饰艺术门类几乎包括了一切手工制作所能涉及的领域。

①张岱：《夜航船》卷十二《玩器》："倭漆 漆器之妙，无过日本。宣德皇帝差杨埙往日本教习数年，精其技艺。故宣德漆器比日本等精。"
②比照庞薰琹先生对于装饰画的分类。
③指雕版印刷中的雕版刻工，以刻字、刻图谋生。

图 25　法海寺壁画

（七）民族民间装饰艺术

中国古代装饰艺术的创造者主要来自下层民众，而绝大部分享用者来自上层社会。史前时期阶级秩序并不明显，创造者与享用者并没有太大的阶级差异。从夏商周到唐代，享用者基本来自上层社会。因此，装饰艺术在创造上必须符合和服务于上层社会的需要与趣味。随着宋代城镇居民的出现，下层民众开始拥有服务于自身的装饰艺术。至明清两朝，服务于民众的装饰艺术门类、品质日臻成熟，并形成独立于服务上层社会的装饰艺术体系之外的民间装饰艺术。（图26）

如果说服务于上层社会的装饰艺术是美化的功能物，那么民间装饰艺术则是功能物的美化。民间装饰艺术更注重器物的功能性，器物上的装饰意味较之其他装饰艺术更鲜活、更灵动、更具生命力。

中国各少数民族多才多艺，能歌善舞，他们在装饰艺术的创造上同样充满了智慧与想象。不同的民族个性、不同的自然环境、不同的宗教信仰、不同的历史发展道路，促使少数民族装饰艺术呈现出多姿多彩、五彩斑斓的面貌。各民族的率性与真诚，成就了少数民族装饰艺术既粗粝朴拙又热烈直接的艺术风格。历史是人民创造的，艺术同样也是由普通民众绘制的，这在

民族民间装饰艺术上表现尤为突出。由普通民众创造又服务于普通民众的民族民间装饰艺术，是中国古代装饰艺术的重要组成部分，它们的加入极大地丰富和完善了中国古代装饰艺术。

中国古代装饰艺术是华夏文明的重要组成部分，也是一部中国古代社会的生活图鉴。它发端于现实生活的需求，服务于社会活动的各个方面；它是物质性的产品，却有着愉悦精神的意味；它强调器物的实用与功能，又注重唯美的表达。在漫长的发展演变过程中，它不断地推陈出新，提升和丰富了中国古代社会生活的品质与色彩。同时，它又是中国历史发展、变迁的图像证明。

三、研习中国古代装饰艺术的目的及意义

中国古代装饰艺术囊括了史前时期到清朝结束的漫长时期创造出来的各种装饰艺术，繁如天星。因此，需要通过充分的研究、分析，划分出不同的装饰艺术门类，并对应各个门类，遴选出优秀的古代装饰艺术。

古代装饰艺术存在的形式多种多样，然而装饰艺术研究者并不能亲眼看到所有的研究对象，即使是馆藏开放文物，也可能因未予陈列出而抱憾而归；抑或是图像模糊不清，不能详尽其意。故本次所辑录的古代优秀装饰艺术作品，均是在详细研究、分析后，细致手绘而成的图像资料。一是为本次的研究和论述提供相对准确和翔实的图像资料，二是为后来者提供一个相对可靠、科学的中国古代装饰艺术的研究资料。上述工作，可以说是本次研习中国古代装饰艺术秉持的态度和最基本的目的。

图 26 少数民族装饰图案

张光宇先生曾说："不懂装饰学就不能解决如何美化生活之需要。"张先生上述言论是他针对美术院校不够重视装饰艺术的学习而言。[1] 而要想学懂装饰学，古代装饰艺术是一座桥梁。[2] 中国古代装饰艺术在漫长的发展历程中，不仅融合了各民族装饰艺术的特点，而且大量吸收了外来装饰艺术的特点。中国古代装饰艺术一直在不断地吸收、融合和创新，但又始终保持自身特有的艺术风格。这种从吸收、融合到创新的能力[3]，是研习中国古代装饰艺术的重要目的。中国古代装饰艺术创作者在艺术创作中往往需要适应各种各样复杂的条件，打破各种各样严苛的限制，因此，必然需要不断地创造新的、适合复杂条件的、突破限制的表现形式、表现方法和表现技巧，这是研习中国古代装饰艺术的主要目的。

如何通过研习达到上述目的，庞薰琹先生的一段话非常值得每一位研习者认真地研读体会："应该从传统中，学习各种各样的表现手法。应该研究不同社会、不同时代所产生的不同风格。应该研究不同创作态度、不同创作方法所产生的不同效果。应该研究不同的创作思想、不同的感情、不同的修养所产生的不同作风。应该研究不同的材料、不同的处理、不同的结构所产生的不同形式。应该研究不同的条件、不同的工具、不同的制作所产生的不同特点。应该研究不同的手法、不同的技巧所产生的不同表现。学习传统，只能是一步一步深入。"[4] 庞先生用了七个"应该"，指明了研习传统装饰艺术的内容与方法。

美国学者艾迪斯和埃里克森提出，在视觉社会，要想获得远距离审视效果——看得更清楚，需要拉开足够的距离，他们提出两种方法：一是空间移动，即换一个新地方就会关注以往忽视的细微末节之处；二是时间移动，拉开时间距离看事物，即通过研究以往的事物，获得远距离审视的效果。[5] 这是研习中国古代装饰艺术的第三个目的。此目的，不仅有利于当代装饰艺术的创作者远距离审视当下装饰艺术创作的诸多问题和瓶颈，同时，对于

①唐薇、黄大刚：《张光宇艺术研究（上编）：追寻张光宇》，生活·读书·新知三联书店，2015年，第393页。
②"历代装饰风格这门课，是学习装饰画的一门必修课，它是从绘画基础练习，进入到专业学习的桥梁。"见庞薰琹：《中国历代装饰画研究》，上海人民美术出版社，1982年，第125页。
③"……不单敢于创新，也善于创新。而且往往不是有了条件再创新，相反往往是在创新的过程中，为工作创造了条件。"见庞薰琹：《中国历代装饰画研究》，上海人民美术出版社，1982年，第125页。
④庞薰琹：《中国历代装饰画研究》，上海人民美术出版社，1982年，第126页。
⑤［美］艾迪斯、埃里克森：《艺术史与艺术教育》，四川人民出版社，1998年，第185—187页。

其他研究者而言，由于中国古代装饰艺术囊括了古代社会生活的方方面面，或能从中拉开时间距离，审视自己研究领域的得失。如此，今天再次涉足中国古代装饰艺术领域的研究，显然意义深远。

较之西方古典艺术，中国古代装饰艺术在创造上通过细微地观察自然并内化于心，再经过简化、概括、提炼，运用线条的形式，呈现出一种非自然客观的形态。可以说，创作者对自然形态的主观认知和个人意志，对中国古代装饰艺术的形式、色彩都有着较大的影响，而个人意志往往会受到来自群体、社会、国家等诸多外在因素的影响。基于此，中国古代装饰艺术承载着不同历史时期的艺术风格、审美追求，同时还隐含着每一个历史时期人的意志、国家与社会的发展变迁等诸多历史信息。因此，中国古代装饰艺术不仅是审美的实体，也是历史研究的原始文献。这应该是研究中国古代装饰艺术所隐含的意义。

中国古代装饰艺术需要开展广泛的专题研究，这是研习中国古代装饰艺术最深远的意义，也是坚定文化自信坚实的一步。

四、新时代、新方式的装饰艺术

今天，研习中国古代装饰艺术，一方面是通过学习与研究，继承、保护优秀的传统文化，挖掘、保护、传承优秀的中国古代装饰艺术是新时代艺术研究领域的一个重要命题。另一方面，研究中国古代装饰艺术，不是为了汇编成册后束之高阁，也不是请进博物馆奉若神明，而是结合新时代的大众需求、社会风尚、文化特色，深入地探讨如何将传统元素融入新时代国家、民族意志，并内化于心，创造出新时代、新方式的装饰艺术。

诚如前面庞薰琹先生所言，研习传统装饰艺术是要学习和研究它的内在精神与外在方法，而非原样抄袭的拿来主义。不同历史时期的装饰艺术均诞生于特定的社会环境和文化背景，明显带有各个时代的社会、文化特色。历代装饰艺术之间虽有明显的承续关系，但鲜有照搬抄袭之作。回溯中国古代装饰艺术，不难发现，后一个历史时期的装饰艺术，总是在对前者的吸收、融合、创新的基础之上，创造出属于本时代的装饰艺术。同时，对于各个民族和外来的装饰艺术，更是采取了吸收、融合、创新的方法。庞薰琹先生说："两千多年来，一直是不断地吸收、融合和创新，但是始终保持着我国装饰艺术的特有风格。"[1] 因此，中国古代装饰艺术是一个具有前后承续关系的

①庞薰琹：《中国历代装饰画研究》，上海人民美术出版社，1982年，第125页。

完整体系。应该看到，中国古代装饰艺术能永续流传，得益于不断吸收、融合下的推陈出新，而非照搬前朝。

新时代的装饰艺术与中国古代装饰艺术一脉相承，既要传承古代装饰艺术的手法和技巧，又要学习它不断吸收、融合、创新的精神。因此，创新是新时代装饰艺术的主题。

对于如何创造出新时代的装饰艺术，仅提出两点思考：

一是形式、内容的创新。从各个历史时期的装饰艺术发展上看，装饰艺术始终紧扣时代主题。两汉时期浪漫主义风格弥漫，所以产生了马踏飞燕、长信宫灯等极具浪漫色彩的装饰作品。汉代的生死观中，往生世界是现实生活的再现，因此，画像石、画像砖上充满了人间意味。新时代有新的时代主题，有新的内容，更有新的艺术形式。比如，今天，城乡建设快速发展，城市和乡村的市容村貌美化成为一个突出现象。中国幅员辽阔，各区域因发展不平衡，导致市容村貌美化工程发展不一。经济发达区域的美化工程普遍结合时代精神和时尚元素，偏远区域或民族地区则多利用传统文化符号。孰优孰劣，可谓仁者见仁，智者见智。但有一点需要说明，当代城乡建设主旨突出和谐，即人与环境、人与建筑、建筑与建筑、建筑与环境的和谐。同理，市容村貌的美化内容应该与环境和谐，与美化主体和谐，与行于此、居于此的人和谐。

二是新的方式的创新。装饰艺术的发展史也是一部工艺技术的成长史。装饰艺术不仅美在纹样的形式，还美在工艺、技术。如果楚人没有掌握精准的失蜡法，就无法造出铜冰鉴。因此，技术可以限制装饰艺术的发展，也可以成就装饰艺术的辉煌。当下，科学技术日新月异，如何结合当下尖端技术呈现科技与艺术完美结合的新装饰艺术，是当代艺术家与工程师需要共同思考的命题。令人欣慰的是，这一命题已经有了一个良好的开始。冬奥会开幕式就为世人呈现了一幅科技与艺术完美结合的图景（图27）。我国武汉黄鹤楼的夜空一飞冲天的火凤凰（图28）是通过尖端激光技术让凤凰这一千百年来存在于中国人脑海中的幻象成为一个有3D实感的瑰丽影像。这是技术成就的辉煌，是新时代装饰艺术带来的震撼。

一百多年前，钢铁技术日臻成熟，埃菲尔铁塔横空出世。人们惊艳于它的形态，更叹服于它的技术。新技术带来的新艺术，开始往往是不被世人所理解的，诚如埃菲尔铁塔诞生之初，人们争先恐后地前往只是为了一睹这一"钢铁怪物"。而今天，对于法国，对于世界而言，它是人类伟大的杰作，也是艺术与技术融合的杰作。可见，新技术的诞生必然带动艺术风格的发展与改变。当新技术与艺术相遇，必然会诞生出符合新时代气息的新艺术。同时应该看到，在装饰艺术的创造中，技术始终是创作的外部条件。只有创作

图 27　冬奥会开幕式图景　　　　　　　　　　图 28　黄鹤楼火凤凰激光夜景

者自如地掌握了装饰艺术的内在形式规律与审美原则，技术才能成为最后的点睛之笔。

　　因此，深入研究中国古代装饰艺术，是装饰艺术创新的前提，这条路任重道远。我们始终相信，行则将至，做则必成。

　　中国古代装饰艺术灿若星河，绵延不绝。千百年来，中国古代装饰艺术通过对衣、食、住、行的修饰、打扮，将每一个历史时期的时代精神融入社会结构之中，构建了华夏文明的心灵历史；同时，它又展现着中国古代物质生活之美。诚如李泽厚先生所言：

　　"我们在这里所要匆匆迈步走过的，便是这样一个美的历程。

　　那么，从哪里起头呢？

　　得从那个遥远得记不清岁月的时代开始。"[1]

[1] 李泽厚：《美的历程》，生活·读书·新知三联书店，2009 年，"引言"。

第一部分 漆器艺术

　　漆器出现于新石器时代，发展成熟于战国至西汉时期，东汉、三国以后逐渐衰落，至唐宋两代再度兴盛。唐代金银平脱器最具代表性，宋代创制成雕漆器。明代继承了雕漆工艺，明永乐年官办"果园厂"专营漆器，明宣德年间漆器技艺东传。明末，居住长崎的中国剔红匠师欧阳云台的作品在日本很受欢迎。客观而言，中国古代漆器艺术最具创造性的时代为战国至西汉时期，以楚汉漆器艺术为代表。

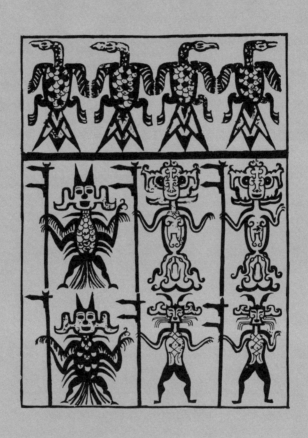

一、漆器的出现与分布

距今约 7000 年的河姆渡文化已出现木胎朱漆碗。[①] 中国古代漆器所用的漆料，是原产于中国的漆树汁液调和油汁液而成。

漆树汁液——生漆，从新石器时代被发现，对其的利用一直持续到当下。其中出现了两个高峰期：一个是战国至两汉时期，另一个是唐宋元明时期。后一时期在漆器种类和技术上更丰富，除髹饰之外，还有平脱、雕漆等工艺，但纹样并无太多新意。前一时期主要以髹饰为主，在纹样创造上却是不同凡响，达到了中国古代纹样的新高度。

漆器在新石器时代出现，夏代的情况目前不清楚，到商周时期有延续。发现商代漆器残片的有河北的藁城台西、湖北的武汉盘龙城；西周的有北京房山琉璃河、河南洛阳庞家沟、湖北蕲春毛家嘴等。中国工艺美术史中并不见有关这一时期漆器的论述[②]，但是，孙机的《中国古代物质文化》称："商代墓葬中曾出土雕花髹器的大型棺椁，还有镶嵌绿松石或贴金箔的漆容器。西周时出现了'蜃器'，有镶蚌泡的，也有镶蚌壳片的。"[③] 战国以降，漆器业逐渐成为手工业的重要组成部分，漆器产量日益提高，造作愈益精良，从日用器具到陈设器，从乐器到武器，从车马器到葬具，涉及当时方方面面。考古发现表明，这一时期完整器物出土很多，分布于 40 多个县市，囊括当时的秦、齐、鲁、燕、三晋、宗周、蔡、楚等地。[④]

西汉是漆器的巅峰时期，东汉中期以后，漆器盛极而衰。据考古发现，汉代漆器分布更广。北到朝鲜（乐浪）王光王盱墓、彩箧冢，蒙古国的中央省（匈奴）诺彦乌拉山墓；西至甘肃武威磨子嘴，贵州清镇平坝，四川成都、

①根据孙机《中国古代物质文化》，中国已知最早漆器是浙江萧山跨湖桥新石器时代遗址出土的漆弓，但是《中国考古学大辞典》"跨湖桥遗址"中并没有提到"漆弓"。

②尚刚：《中国工艺美术史新编》（第二版）第二章"夏商西周"，高等教育出版社，2015 年，第 35—61 页。

③孙机：《中国古代物质文化》，中华书局，2014 年，第 263 页。

④高炜：《东周漆器》，《中国大百科全书·考古卷》，中国大百科全书出版社，1986 年，第 106 页。

广元等地的汉墓；东及江苏连云港网疃庄、扬州甘泉山，山东莱西、文登及临沂银雀山等地的汉墓；南边则有广州（番禺）黄花岗、广西贵县罗泊湾、云南昭通桂家院子等地的汉墓。[①] 出土的漆器无论数量上还是质量上都达到一个高峰。并且数量最多最为精美的仍在湖北、湖南、安徽等楚国故地。考古表明，战国时期楚地是一个漆器生产的重要区域。《史记》载："庄子者，蒙人也，名周。周尝为蒙漆园吏。"[②] 表明战国时期楚国已经有专门机构从事漆器的生产管理。到汉代，共有八郡设置工官管理漆器生产[③]，其中蜀郡和广汉郡是汉代漆器的重要产地。

战国时期的漆器以木胎为主，木胎主要有旋、斫、卷三种成胎方式。旋木胎是旋削出器型；斫木胎是以刨、削、剜、凿等方法做成器型；卷木胎以薄木片卷成器身，接口用木钉联合或胶漆黏合，再接上器底。木胎易开裂变形，为了解决这一问题，战国中期开始在木胎上裱糊麻布。麻布古称"绐"，所以这种木胎又称"夹绐胎"。夹绐木胎解决了开裂变形的问题，但木胎总体上较笨重，只有卷木胎较轻巧。因此，战国晚期出现以木或泥做成模，用苎麻裱糊若干层，苎麻干透后脱模成器，并在苎麻壳上髹漆的"苎麻胎"，汉代称之"绐器"。为了加固，有时在苎麻胎器口、底缘等处装金属箍，又称"扣器"。夹绐胎、绐器在西汉中期开始流行，逐渐成为高档漆器普遍的制胎方法。

汉代漆器在战国时期楚漆器艺术成就基础上达到一个新的艺术高度。同时，光泽悦目的漆器日益成为财富象征。《史记》载：在交通发达的大都市，一年要贩卖"木器髹者千枚""漆千斗"[④]。故西汉时期的陪葬品漆器数量较多，既象征着财富，亦代表了权力。东汉中期以后，漆器明显减少，这应该是瓷器出现造成的。孙机认为，东汉以后漆器没有萎缩而是走上了精益求精之路。[⑤] 他的这一判断主要基于唐宋元明四代以来的漆器工艺与技术有所发展。

二、漆器的器型与纹样

漆器相较青铜器更容易制作成形，因此得到更广泛的运用。春秋时期至战国早期，漆器器型多仿制青铜礼器器型，如湖北当阳赵巷出土的漆簋、

①王纪潮：《战国秦汉漆器在中国艺术史上的地位》，《美术史论》，1995 年第 3、4 期。
②司马迁：《史记·老子韩非列传》。
③班固：《汉书·地理志》（上）。
④司马迁：《史记·货殖列传》。
⑤孙机：《中国古代物质文化》，中华书局，2014 年，第 268 页。

漆豆，随州曾侯乙墓出土的漆豆以及其他地方出土的漆卮、漆方壶等。进入战国时期，礼器型制的漆器被日用器具、装饰陈设器、家具、乐器、武器、车马器以及葬具替代。因涉及器物种类丰富，故漆器器型更是变化多端。其中有几类器型比较有代表性，分述如下。

一、漆豆。春秋至战国早期的漆豆器型基本脱胎于青铜豆，但是到战国时期出现神鸟漆豆（图1）和凤鸟莲花豆（图2）。神鸟漆豆，全器下半部依然是青铜豆的造型，上半部"神鸟"姿态呈卧姿，整个造型几乎完全适合于豆形器上部的圆盒形，体态自然而优美，没有丝毫牵强之感。整体形制仍然接近青铜豆的器型特征。而凤鸟莲花豆完全脱离了青铜豆的造型，下半部是一只站立的凤鸟，其颈部回曲至身体中部，头部顶起莲花瓣组合的圆盒。其构思巧妙，体态传神，完全没有豆形器的规整、严肃之气，更像是一件精致的装饰展陈之物。

二、耳杯（图3）、漆盘（图4）、酒具盒（图5）、奁盒（图6）。耳杯一般呈椭圆形，贴附杯沿口的双耳大多呈细长弧形，身浅，似碗形。漆

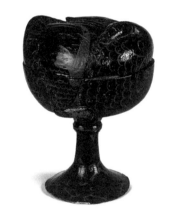

图1 神鸟漆豆

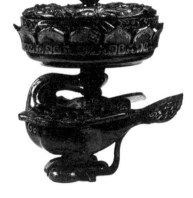

图2 凤鸟莲花豆

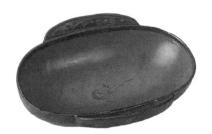

图3 彩绘漆鸟纹耳杯

图4 夹纻胎漆盘

图 5 猪形木雕漆酒具盒

图 6 彩绘人物车马出行图圆奁盒

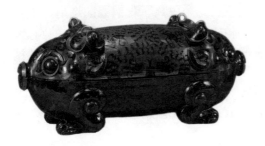

图 7 彩绘猪形酒具盒

图 8 蟠蛇酒卮

盘呈圆形，在宫廷中大量使用。耳杯、漆盘均属食用器具。酒具盒属于出行携带酒具使用的器物，目前发现两种形式：一种内置一壶、二盘、三耳杯；一种内置壶、盘各两只，耳杯八只。酒具盒外形，一种是长方盒，一种是双头猪形（图7）。另有一种酒具蟠蛇酒卮（图8），全器二十条蟠蛇缠绕，盖上八条，周身十二条，动静结合，造型奇绝。奁盒有动物形和几何形两种：动物形如乐舞图鸳鸯形漆盒，鸳鸯体态丰盈，神态自若，颔首微屈似水中漫游；几何形如彩绘人物车马出行图圆奁，属于卷木胎体漆器。

三、装饰陈设器。彩绘透雕漆座屏（图9）以雕镂手法表现动感极强的凤、鹿、蛇等，再用红、绿、黄、赭彩漆绘制细部，形象写实，色彩绚丽。牝鹿又称卧鹿（图10），鹿的两只前腿向内屈膝而卧，两后腿侧卧收膝，鹿首侧转微微扬起，鹿角高耸，高度超过卧鹿身形，似有夸张，但比例和谐。整个体态几乎达到了对自然物种的精确把握。

四、镇墓兽（图11）属于葬具的一种，起到保护和守卫死者灵魂与尸首的作用。镇墓兽普遍单头、长颈、吐舌、巨眼外凸，头顶附上一对鹿角。双头镇墓兽两头相背，四目张望。镇墓兽底座一般仅为方座，也有的方座周边都雕成凸凹相间的九个小方块，中间及四角凸出，其余四块凹下。除此，

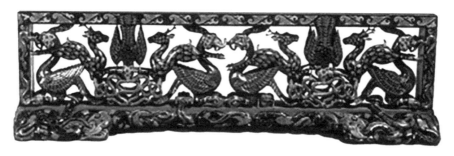

图 9 彩绘透雕漆座屏

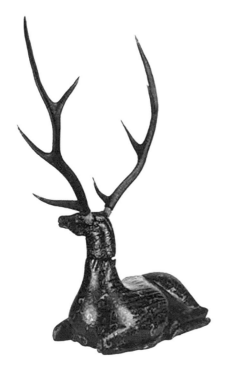

图 10 牝鹿

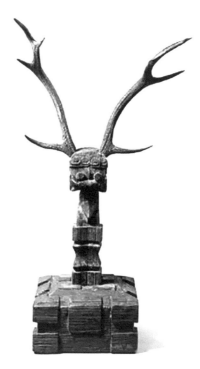

图 11 镇墓兽

　　另有一种根雕辟邪（图 12），呈虎头前伸，张口露齿，龙身卷尾，四腿成竹节状，前腿居右，后腿居左，腿部由前至后雕刻各种动物。

　　五、乐器，有鼓、琴、笙、瑟、排箫等。其中虎座鸟架鼓（图 13）双凤鸟昂首立于双虎背上，仿佛鸣凤在竹，更有欲飞冲天、一鸣惊人之势。

　　六、家具，包括几案、俎、箱、床等。其中俎（图 14）的造型奇特别致，整体形似四脚小桌，但桌面两头呈弧形上翘。其用于祭祀或宴会。

七、武器及车马器，包括漆盾、漆甲、弓弩、车辕等。

战国时期漆器纹样同样呈现出异彩纷呈的面貌，纹样内容十分广泛，大概可分为六类：1. 仿青铜器纹样；2. 几何纹、几何勾连纹（图15）；3. 云纹及变形云纹（图16）；4. 动植物纹（图17）；5. 日常生活及乐舞纹（图18）；6. 天文、祭祀纹（图19）。

仿青铜纹样主要见于战国早期和北方漆器，楚国漆器到战国中晚期已很少见。早期漆器具有礼器的作用，《周礼》规定盛肉类的豆等器物用漆木器，故曾侯乙的漆豆耳部雕刻及纹样与青铜器的造型、纹样几无二致。纹样类型有涡纹（图20）、夔龙纹等。

几何纹、几何勾连纹以线条绘出三角形、方形，通过直线或弧线彼此勾连，勾连处或尖角处加绘方点、三角点，点线结合，生动而活泼。纹样多呈二方连续形式。此类纹样与商周时期的青铜纹样较为类似，有时又被划分为仿青铜纹样。

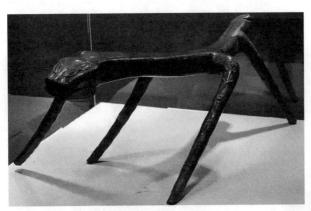

图12 根雕辟邪

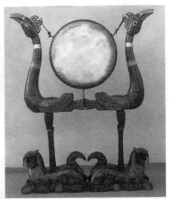

图13 虎座鸟架鼓

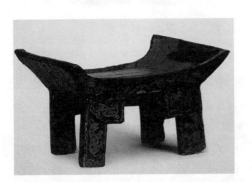

图14 俎

图15 几何勾连纹

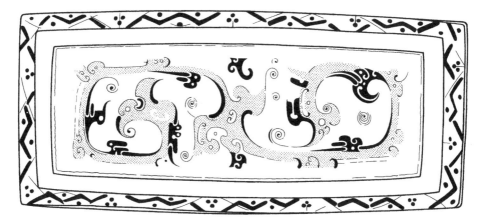

图 16 变形云纹

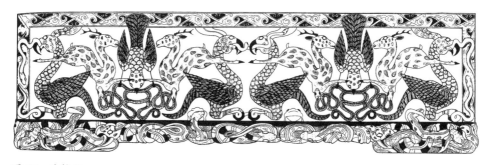

图 17 动物纹

图 18 鸳鸯形漆盒上的乐舞纹

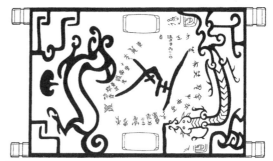

图 19 曾侯乙彩纹二十八星宿衣箱上的天文纹

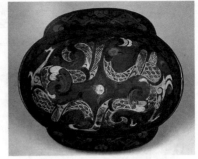

图 20 涡纹　　　　　　　　　　　　　图 21 彩绘双凤纹耳杯

　　云纹及变形云纹以云的形态为原型，兼顾几何纹的某些特征。也可能由凤鸟纹逐渐演变而成。云纹形式相对好辨识，而变形云纹相对难辨识。

　　动物纹样有龙、虎、凤、鹿、蟠蛇、蟠虺纹等；植物纹有桑树、柳树、四瓣花纹等。在动植物纹中最突出、最具代表性的是凤鸟纹及凤鸟变形纹。彩绘双凤纹耳杯（图 21）中的凤鸟纹具象写实，凤鸟体态灵动鲜活，首尾相对，并置于整个耳杯之中，组成几乎完全对称的适合纹样。整个纹样与椭圆形器型相得益彰。凤鸟纹在楚漆器的具象形态中较有代表性。凤鸟变形纹变化极其丰富，客观而言，楚漆器中的凤鸟变形纹与几何勾连纹、变形云纹很难完全区分开，时常出现一个纹样分别归为上述三种纹样似乎都不为错的情况。

　　日常生活及乐舞纹表现日常生活内容，以湖北荆州包山 2 号墓出土的圆奁上"彩绘人物车马出行图"（聘报图）[1]为代表。人物造型分侧面与正面两种，或站立，或行走，或坐卧，或乘车，均绘制得栩栩如生；马匹健硕，体态丰腴；树木繁茂，硕果累累，天空鹤鸟翱翔。树木在出行图中起到隔断不同画面和场景的作用。纹样色彩丰富。毋宁说，这是一幅战国时期出行的装饰画。鸳鸯形漆盒上的乐舞图中，夔凤形钟架上悬挂一对编钟，敲钟者鸟头人身，亦奏亦舞，体态轻盈而欢快。

　　天文、祭祀纹，以曾侯乙出土的衣箱上的星宿图为代表。此图除绘制星宿位置之外，还将动物纹样和抽象纹样绘满衣箱周身，寓意浩瀚苍穹。

　　楚漆器的纹样绘制可分为两类：一类是精细描绘，类似中国画的工笔技法；一类奔放洒脱，如行云流水一气呵成，类似中国画的写意笔法。

　　进入汉代，漆器种类更加丰富，制作愈显精良，包括饮食器、家具、博具、乐器、文具、兵器、车舆、棺椁。汉代漆器虽达到了一个新高度，但总体上

①王纪潮：《战国秦汉漆器在中国艺术史上的地位》，《美术史论》，1995 年第 3、4 期。

是在战国时期楚漆器基础之上发展而来，故器型上有明显的承续关系，但亦有一些新的变化。

汉代漆器饮食器已成主流。壶的造型有方壶、圆壶、扁壶，还有弧边三角形壶。耳杯出现有底座和无底座之别，杯口有平口与波口之异。盒形最为丰富，有方、圆、长方、椭圆、半月形、马蹄形、仿动物形；奁盒有单层与双层。总体上，汉代漆器造型构思巧妙，制作精细。

汉代漆器纹样分为两大类：一是具象纹样，一是抽象纹样。具象纹样包括龙、凤、鹿、虎、豹、鹤、朱雀等灵禽瑞兽；抽象纹样以云纹为原型，衍生出云气纹（图22）、鸟云纹（图23）等多种抽象形式。汉代具象纹样较有代表的是湖北江陵凤凰山168号汉墓出土的"七豹大扁壶"。全器两腹与盖顶绘制七只花豹，两腹各绘制三只花豹及鸟云纹、几何线条。一面三只花豹组成正三角形，鸟云纹环绕其间，几何线条穿插、组合于画面中心，形成一个较大的菱形图式（图24a）；另一面三只花豹呈倒三角，与鸟云纹、几何线条同样组成一个菱形图式（图24b）；盖顶矩形框内绘制一只跃跃欲起的花豹，四周环绕鸟云纹或几何纹（图24c）。七只花豹体态各不相同，但个个虎虎生风，线条流畅，造型精准。另有一只扁壶上绘制的犀牛纹样（图25）同样令人叫绝，犀牛造型精准，两只前蹄奋力撑地，两只后蹄用力后蹬，

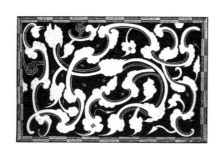

图22 云气纹

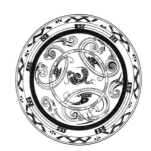

图23 鸟云纹

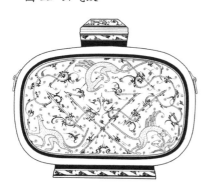

图24a 七豹大扁壶一面纹样

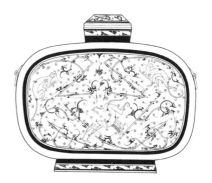

图24b 七豹大扁壶另一面纹样

宛如一声令下即会奔腾而出。犀牛形态以线条勾勒，全身绘制出黑白灰三种色彩层次，犀牛之凶悍跃然于前。汉代漆器耳杯中凤鸟纹不多见，具象的鱼纹（图26）成为新的主体。

抽象纹样以云气纹为代表，其中马王堆汉墓棺椁上的漆绘云纹最典型。马王堆棺椁云纹（图27）是主体纹样，被绘制成"云"与"气"两种形式相互穿插流动的图式，云气之间相互飞动穿流的气势，营造出云蒸霞蔚的仙界之感。其中，穿插了怪神、异兽、仙人、鸾鸟、鹤、豹、枭、牛、鹿、马、兔、蛇等十余种形象，其中怪神、异兽多达五十七个。各种动物、神兽形态各异又栩栩如生。漆盘多以鸟云纹为主题。除此，一般具象动物纹的四周多出现鸟云纹，主要起到补白效果。

在绘制技法上，汉代漆器在继承楚漆器技法的精细与奔放手法的基础之上，亦有新的创造：在绘制上创造出类似沥粉贴金的表现手法，这在马王堆棺椁云纹上尤为突出。通过沥粉手段，将云纹外形勾勒成立体线条，再进行绘制。一般勾勒云头，云尾依然绘制与平涂。因此，云头呈现出写实、硬朗的立体造型，云尾则产生出飘逸、洒脱之感，形成一种动静结合、虚实对比的视觉效果，更能凸显云气纹所营造的云遮雾罩的氛围。这一技法使汉代

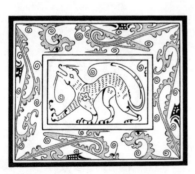

图 24c　七豹大扁壶盖顶纹样

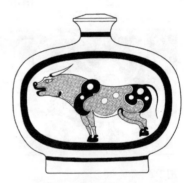

图 25　犀牛纹样

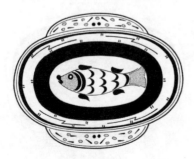

图 26　鱼纹

图 27　马王堆棺椁云纹

漆器纹样的绘制达到了一个新高度。

除了绘制技法，汉代漆器在制作技法上亦有创新。锥画即针刻，是在尚未干透的漆膜上镌刻图案，以单色漆器为主。线条细若游丝，工艺精巧，风格别致，与彩绘漆器形成鲜明对比。金银箔贴花工艺，即将镂刻成纹样的金银箔贴附在需装饰的区域，再涂抹透明或有色漆，一直到金银箔与器物漆面平齐，待干后，打磨掉金银箔上的漆色。此法汉代称"金箔"，唐代在此技术上发展成金银平脱法。

总体上，汉代漆器从器型、纹样、工艺到技法均在楚漆器的基础之上有了进一步的发展，并达到一个全新的高度。同时，楚漆器的艺术成就不容忽视。因此，从中国古代装饰艺术的视角，应该将漆器艺术称为楚汉漆器艺术。

三、楚汉浪漫主义的开创者

汉承秦制而尚楚俗。楚汉漆器艺术体现了楚汉在文化艺术上的连接。李泽厚认为，汉代艺术是因为气势与古拙的结合，充满了整体性的运动、力量感而具有浪漫风貌。[1]最能体现这种特色的应该是画像石、画像砖。如果说以画像石、画像砖为代表的汉画艺术是楚汉浪漫主义的呈现者，那么楚汉漆器艺术则是楚汉浪漫主义的开创者。

法国人丹纳认为，一种艺术风格的形成，"风俗习惯与时代精神和自然界的气候起着同样的作用"。[2]当中国北方在理性精神引导下逐渐摆脱巫术宗教的束缚时，中国的南方依然保持和发展着绚烂艳丽的远古传统，一种属于远古的充满浪漫激情的南方神话——巫术文化体系。李泽厚认为《离骚》《天问》乃至整部《楚辞》，构成了一个相当突出的南方文化的浪漫体系。[3]《楚辞章句》载："昔楚国南郢之邑，沅、湘之间，其俗信鬼而好祀。其祠，必作歌乐鼓舞以乐诸神。屈原放逐，窜伏其域，怀忧苦毒，愁思怫郁。出见俗人祭祀之礼，歌舞之乐，其词鄙陋，因为作《九歌》之曲，上陈事神之敬，下见己之冤结，托之以讽谏。"[4]屈原《九歌》确乎可理解为楚地原始祭祀歌乐的一种延续。楚地的风俗造就了楚人浪漫的特质以及富于想象的思维，并推动着楚地浪漫主义艺术的发展。

①李泽厚：《美的历程》，生活·读书·新知三联书店，2009年，第86页。
②［法］丹纳：《艺术哲学》，人民文学出版社，1963年，第83页。
③李泽厚：《美的历程》，生活·读书·新知三联书店，2009年，第71页。
④王逸：《楚辞章句》卷二。

除此，楚国中心处于长江、汉水流域，土地肥沃，气候湿润。江河湖泽、山川原野的自然之美，成为楚人师法自然最好的对象。良好的地域环境与优美的自然景物成就了楚艺术中唯美的浪漫气质。因此，在楚人的漆器艺术中，既有巫术文化影响下的怪异想象，也有对于自然之美的无尽赞美。

楚墓中屡屡出现的镇墓兽，是巫文化将楚人引向狂热而怪诞的想象较具体的呈现。镇墓兽既表现了楚人对于亡者灵魂的关切，亦表现了诡谲的想象。鹿是楚人漆器艺术表现较多的动物，并且形体普遍较大，这应该缘于自然界中鹿的形态美深深打动了楚人，所以他们不断地表现静态或动态的鹿。楚人因为对鹿的偏爱，或是对鹿角怀有特殊的情感，在创造中都赋予了神兽一对美丽的鹿角，镇墓兽、铜立鹤（图28）、虎座凤鸟（图29）皆是如此。可以说，巫文化与自然景物共同赋予了楚人一对浪漫想象的翅膀。楚人后期艺术则明显带有理性主义色彩，这与他们观念中师法自然的思想不无关系。包山2号墓出土的战国时期的彩绘人物车马出行图圆奁，奁盒盖顶、奁盒盒身绘制工整、繁缛的凤鸟变形纹，奁盒盖沿绘制人物车马出行图。王纪潮认为：漆器绘画中采用的内容和对人物、动物所作的夸张变形或是抽象处理，首先是一种集体或政治的需要。[1]那么，圆奁上抽象纹样与表现现实、具象、活泼的人物车马出行图并置说明了什么？这或可理解为中原理性精神的渐入。

汉朝的建立者主要来自楚国故地，刘邦在秦统一之前一直是楚人，其早期权力中心成员亦来自沛县或邻近的丰邑。[2]由此，汉初权力集团对于楚文化的认同与熟悉不言而喻。李泽厚认为汉文化就是楚文化，楚汉不可分，尽管在政治、经济、法律等制度方面承袭了秦代体制，但是在意识形态的某些方面，特别是文学艺术领域，依然保持了楚国故地的乡土本色。[3]同时，汉代继承时又是有变化的，尽管仍然荒诞不经，迷信至极，但不恐怖，不颓废，表达的是愉快、乐观、积极和开朗。汉代漆器中最常出现的云气纹和鸟云纹，脱胎于楚漆器的凤鸟纹、几何变形纹、变形云纹，但是与三者又有所不同，并且云气纹和鸟云纹特征较明显，易于辨识。汉代的漆器纹样形式也愈加开朗、活泼，试图脱离彩陶抽象纹和青铜抽象纹这种有意味的形式或表现性的形式[4]，直接传达一种愉快、乐观、积极、唯美的视觉特色。

①王纪潮：《战国秦汉漆器在中国艺术史上的地位》，《美术史论》，1995年第3、4期。
②［日］鹤间和幸：《讲谈社·中国的历史03·始皇帝的遗产：秦汉帝国》，广西师范大学出版社，2014年，第117—118页。
③李泽厚：《美的历程》，生活·读书·新知三联书店，2009年，第72页。
④王纪潮：《战国秦汉漆器在中国艺术史上的地位》，《美术史论》，1995年第3、4期。

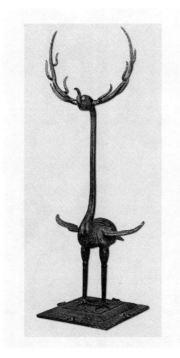
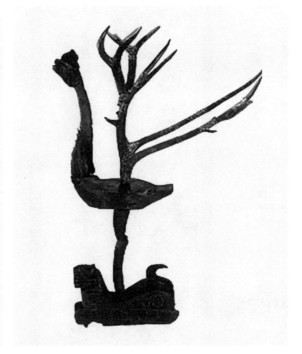

图 28 铜立鹤　　　　　　　　图 29 虎座凤鸟

　　人物车马出行图、云气纹、鸟云纹等都属于楚汉漆器上较普遍存在的纹样。不同的是，两者都随时间变化而发生改变。楚国晚期的漆器开始从诡谲想象走向对现实题材的关注，而汉代漆器作为楚器的继承者，不断突破楚人的窠臼而迈向理性的思索，在求变中，两者逐渐融合成楚汉浪漫主义风格。值得注意的是，楚汉漆器艺术间较明显的继承关系以及相互的融合，与战国后期至两汉时期漆器成为主要生活器具有密切关系。因此，艺术风格的出现所取决的因素，应该在丹纳提出的风俗习惯、时代精神、自然界的气候的基础上，再加上生活的需求。四者促成了楚汉浪漫主义风格的形成。

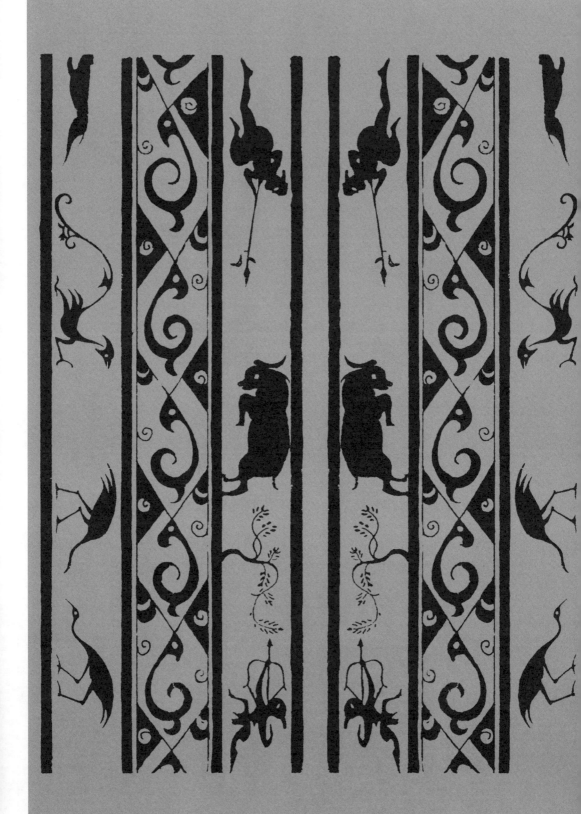

漆器艺术装饰图样

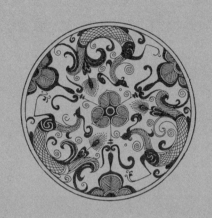

　　中国漆器一直延续至今，其中春秋战国时期至两汉时期是一个高峰。这里辑录的漆绘图样，来源于春秋战国时期的楚国漆器和两汉时期的漆器。这一时段的漆器主要出现在长江流域。

　　图样的内容包括器物造型和器身纹样。春秋时期至战国早期，漆器造型多仿自青铜礼器造型。战国中后期至两汉时期多是日用器具、装饰陈设器、家具、乐器、武器、车马器以及葬具。日用器具包括漆豆、漆壶、耳杯、漆盘、酒具盒、奁盒等。装饰陈设器以彩绘透雕漆座屏、卧鹿为代表。家具包括几案、俎、箱、床等造型。乐器有鼓、琴、笙、瑟、排箫等，其中虎座鸟架鼓最具代表性。武器及车马器包括漆盾、漆甲、弓弩、车辕等。葬具有单头镇墓兽和双头镇墓兽。

　　漆器的纹样异常丰富，达到高超的艺术水平。同时，楚与汉的漆器纹样既有一脉相承的延续，又有所不同。楚国漆器纹样有几何纹、几何勾连纹、云纹及变形云纹、动植物纹以及日常生活图、乐舞图、星宿图等。动植物纹包括龙、虎、凤、鹿、蟠蛇、蟠虺、桑树、柳树、四瓣花等造型。漆器的绘制普遍工细精致，也有挥毫写意之作，都表现出极高的艺术水平。

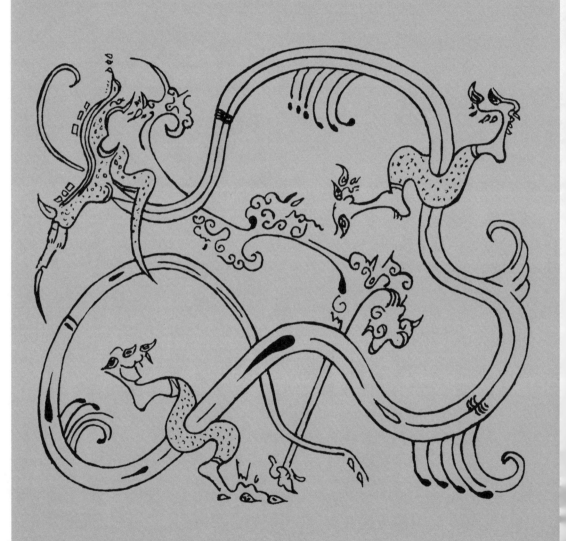

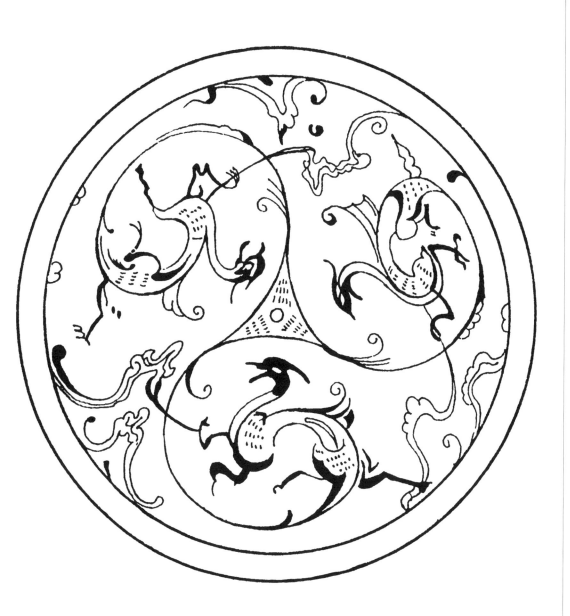

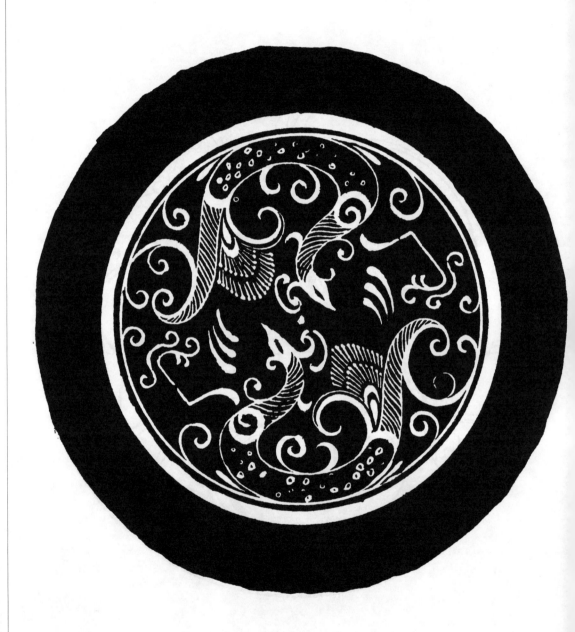

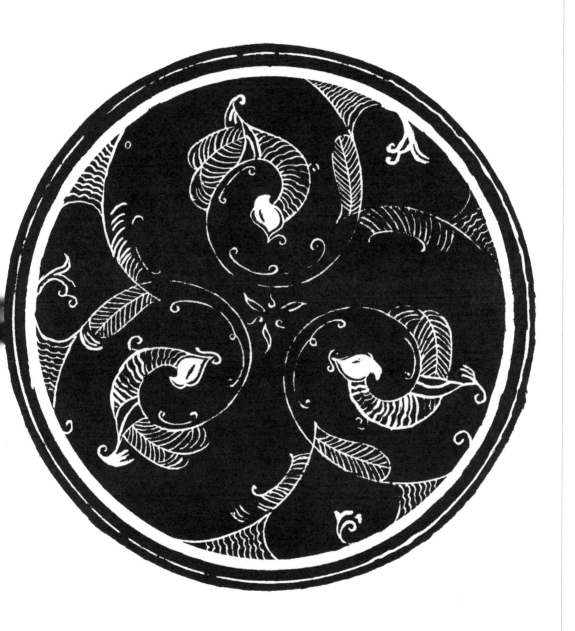

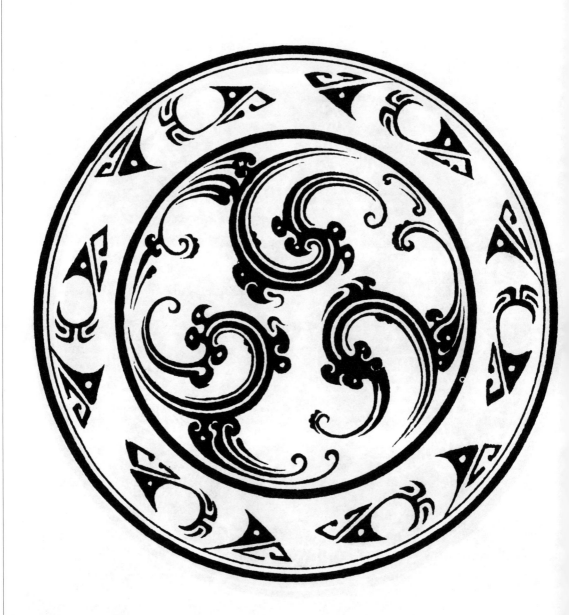

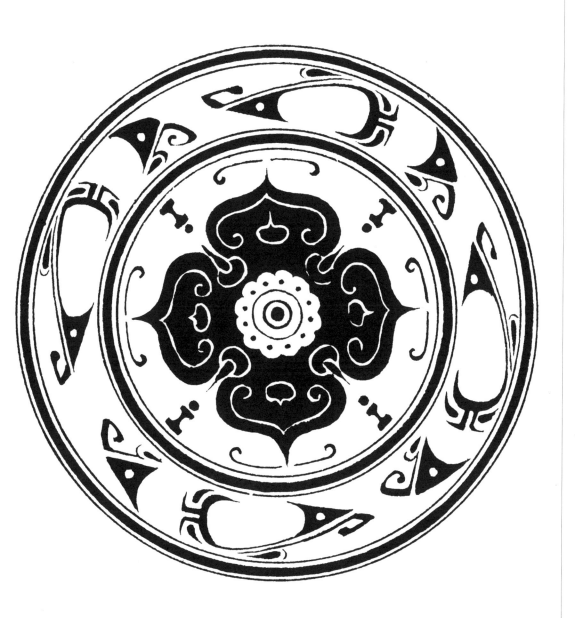

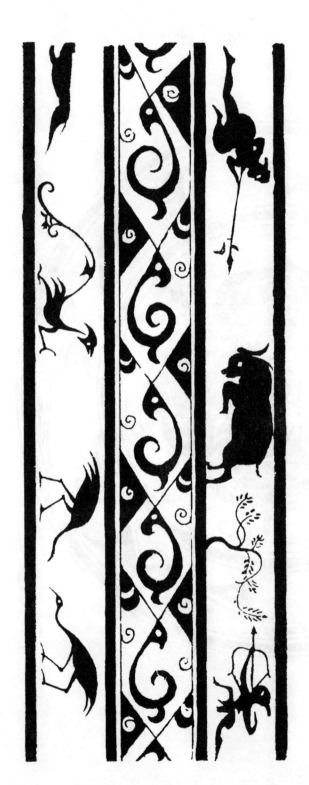
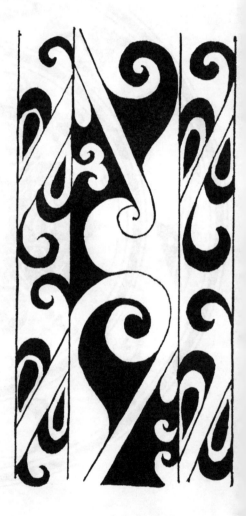

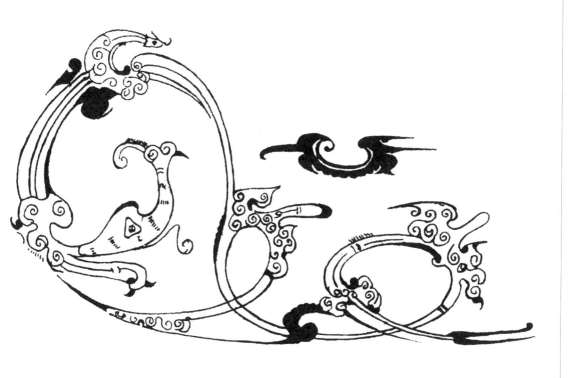

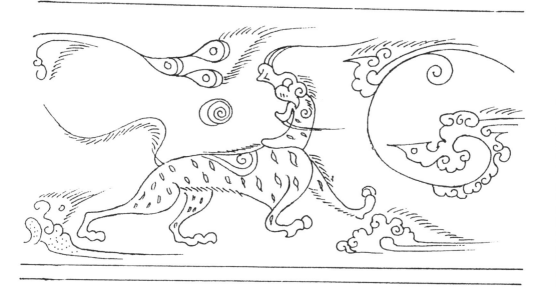

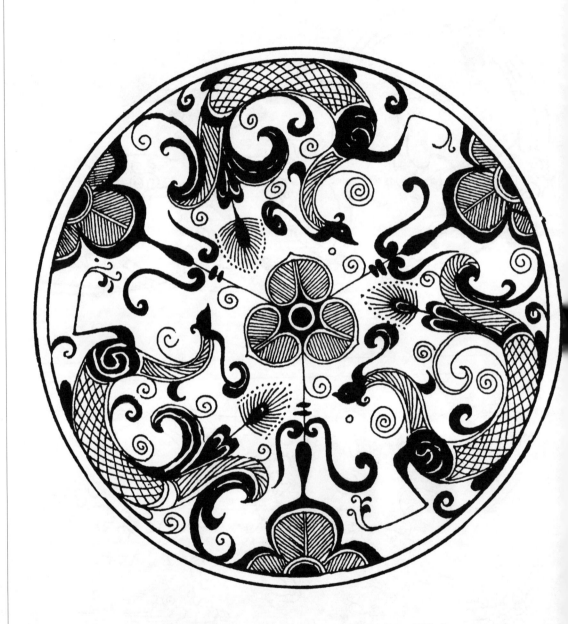

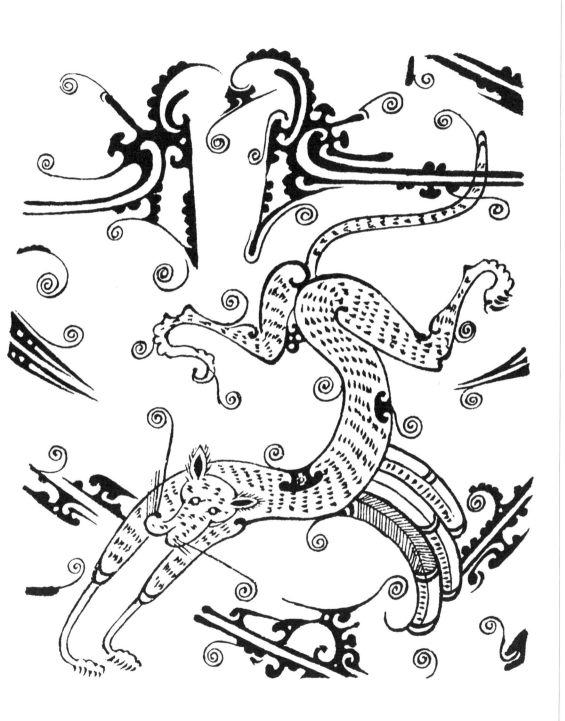

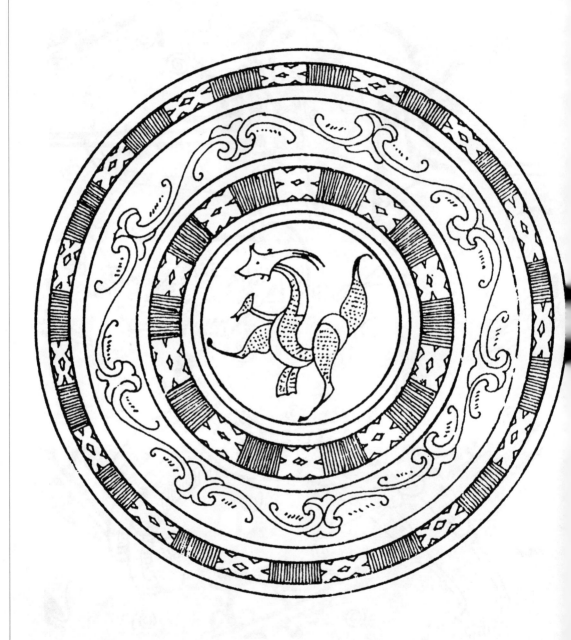

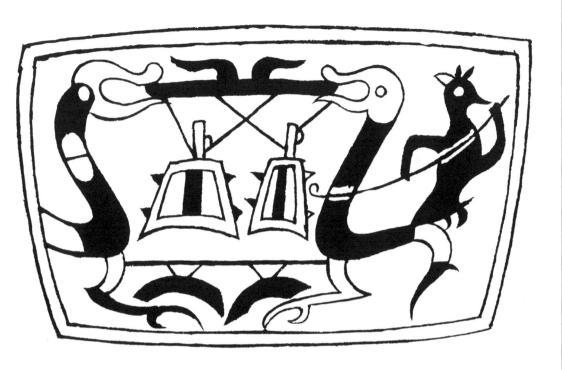

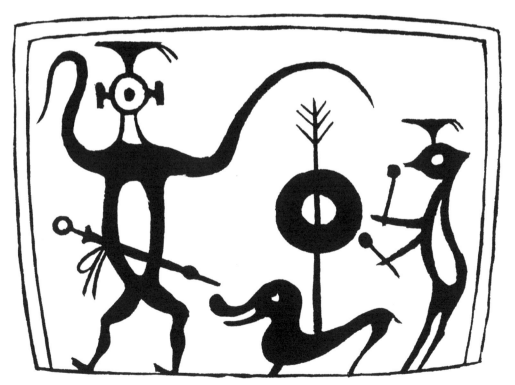

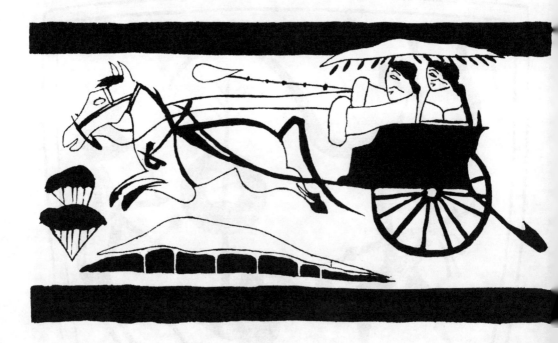

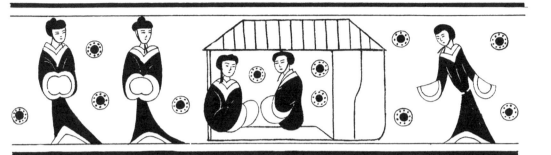

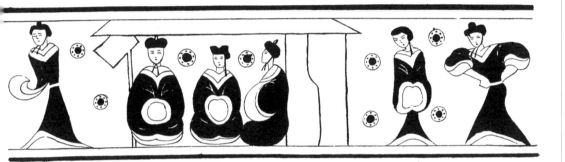

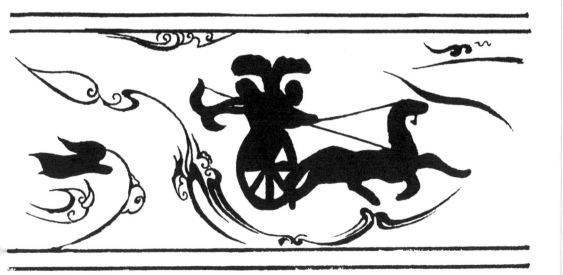

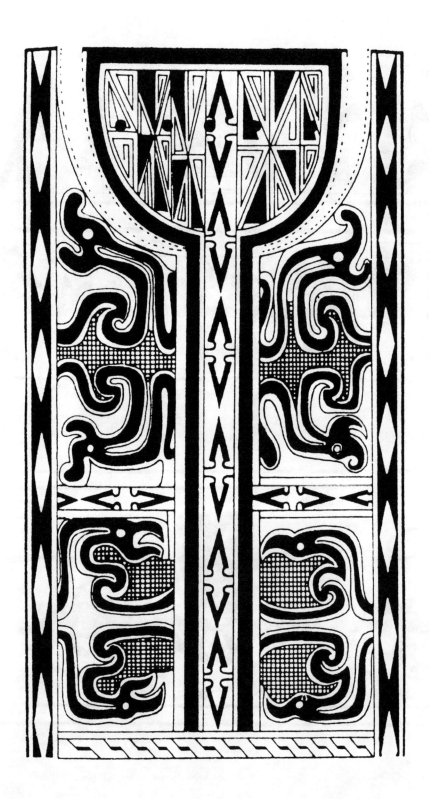

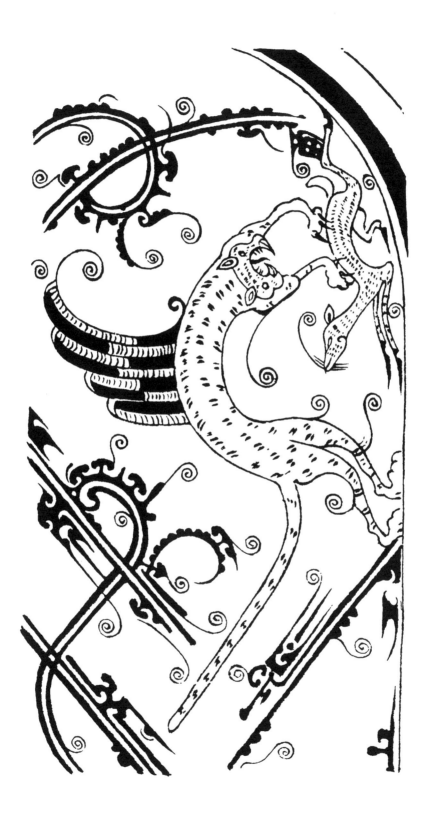

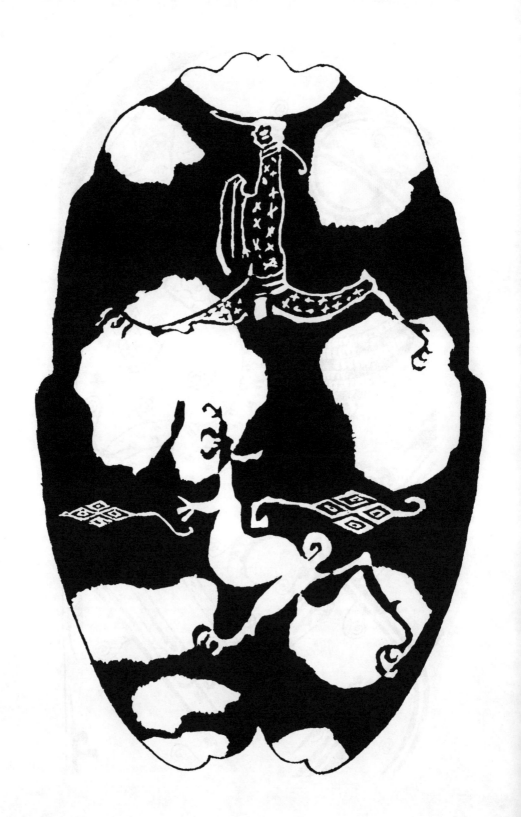

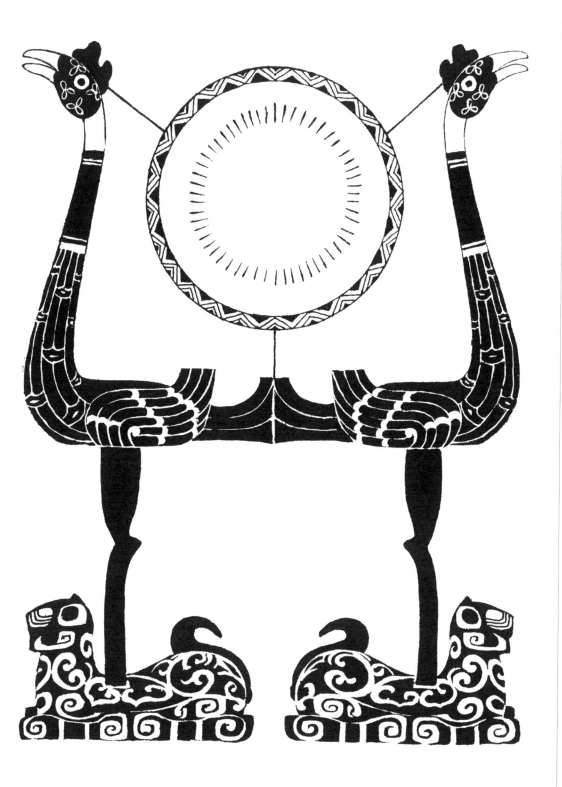

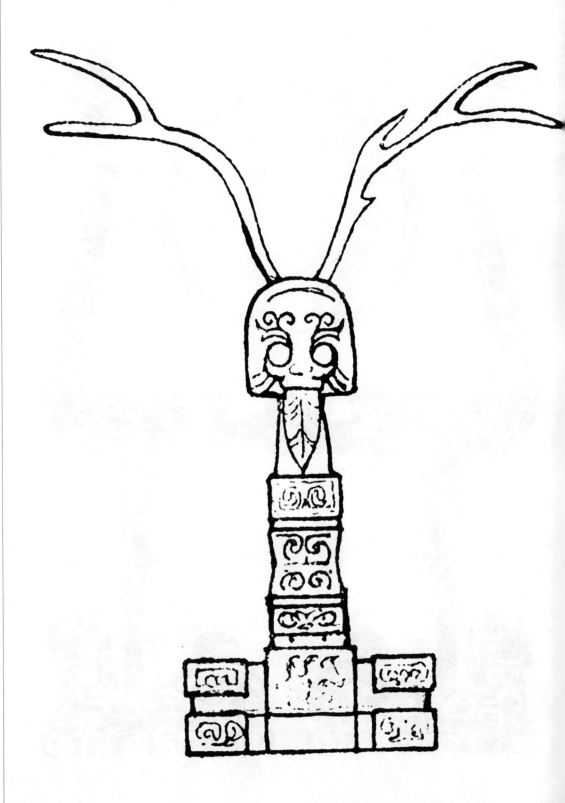

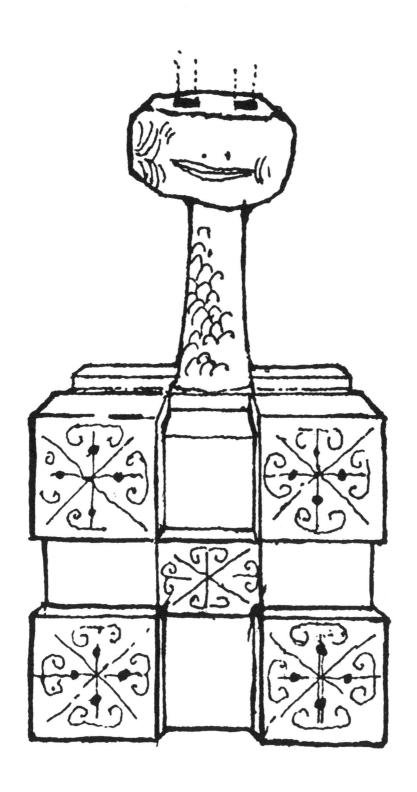

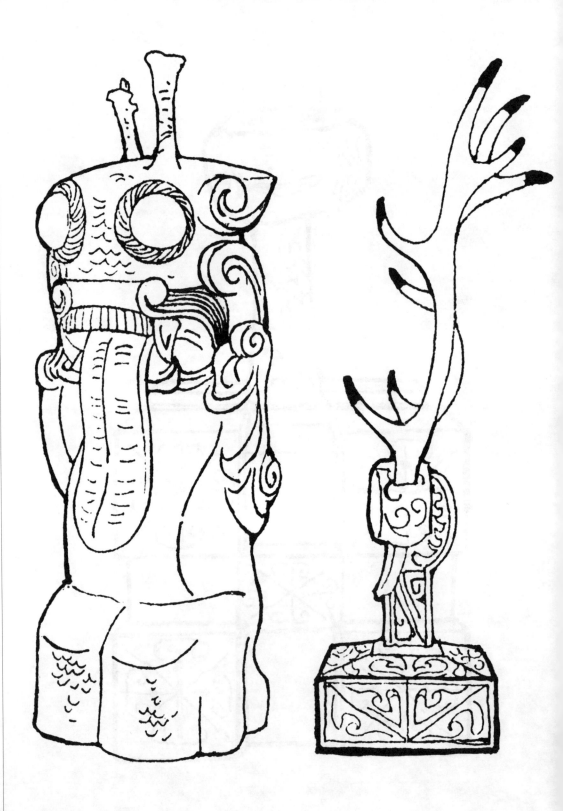

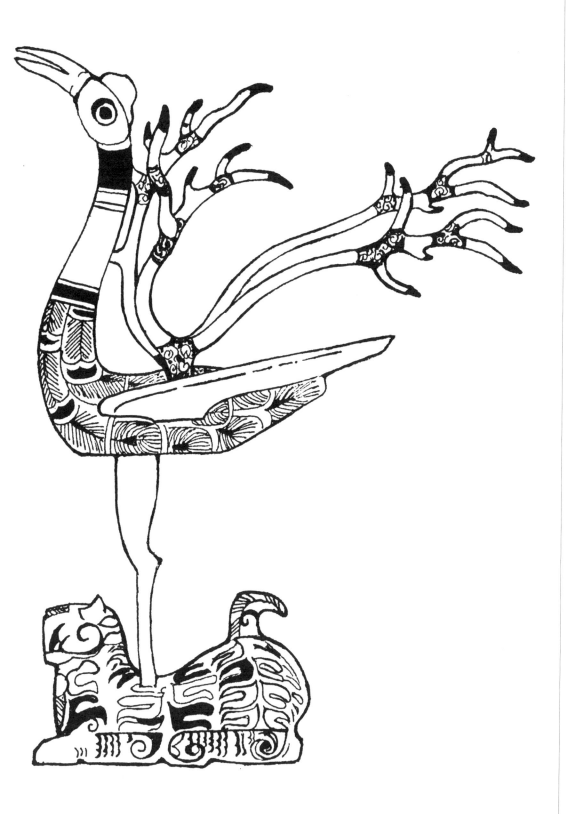

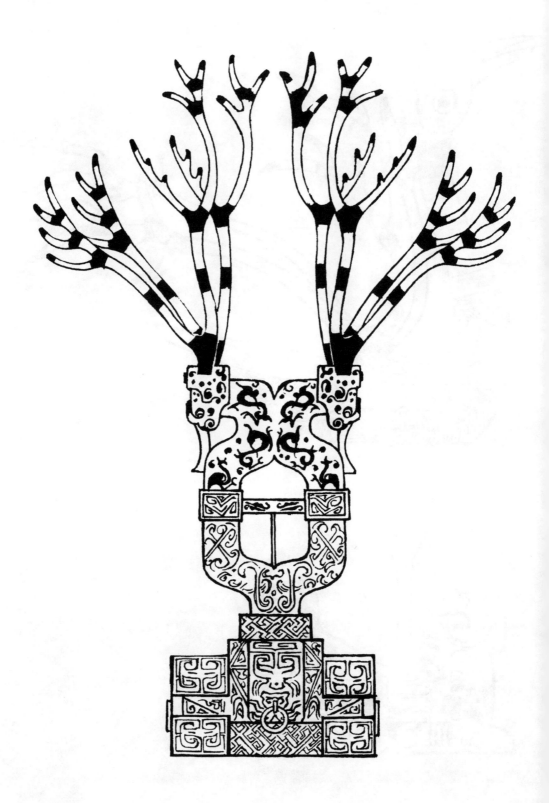

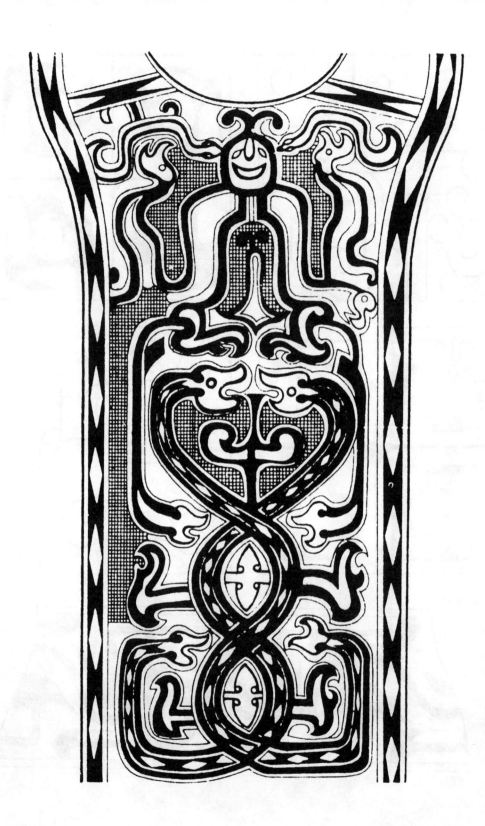

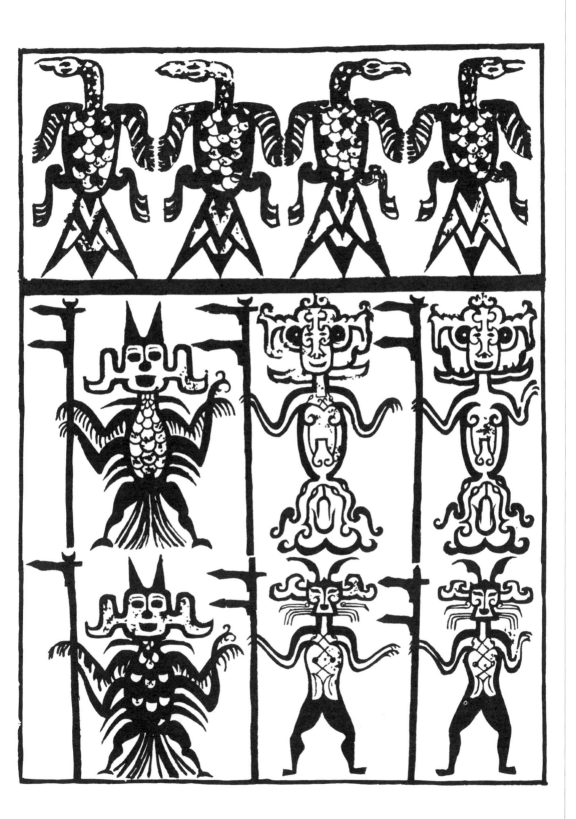

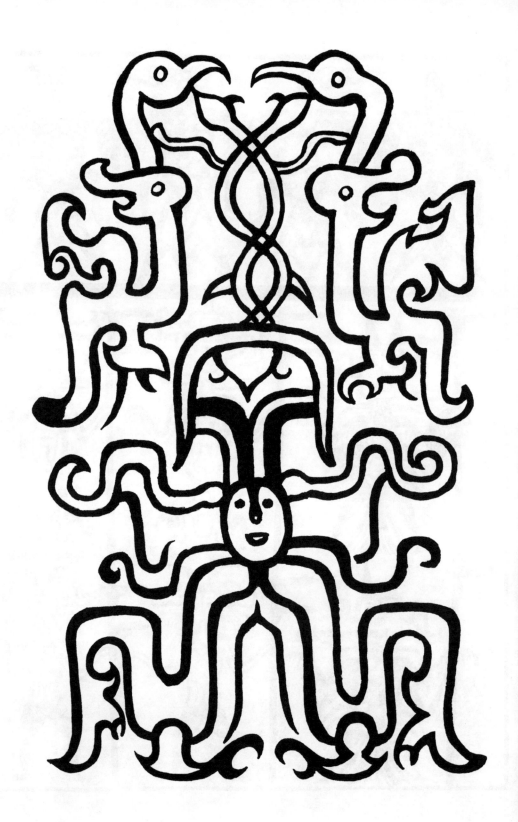

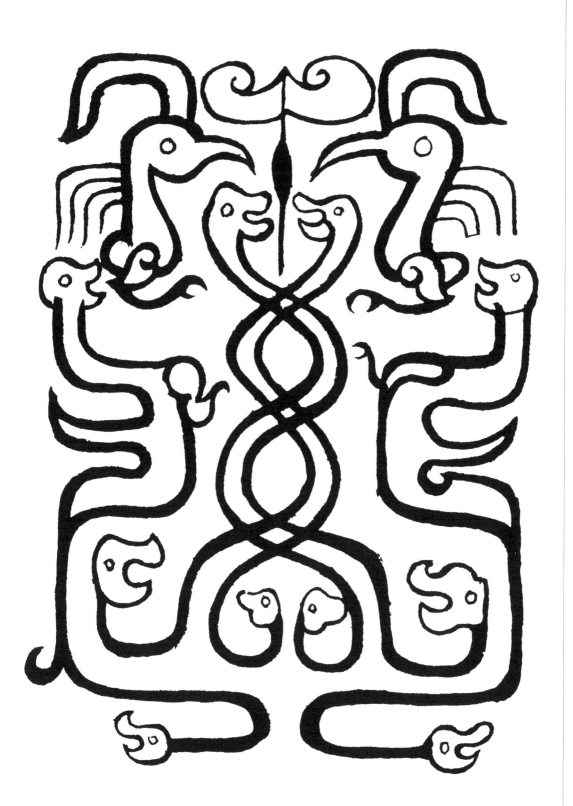

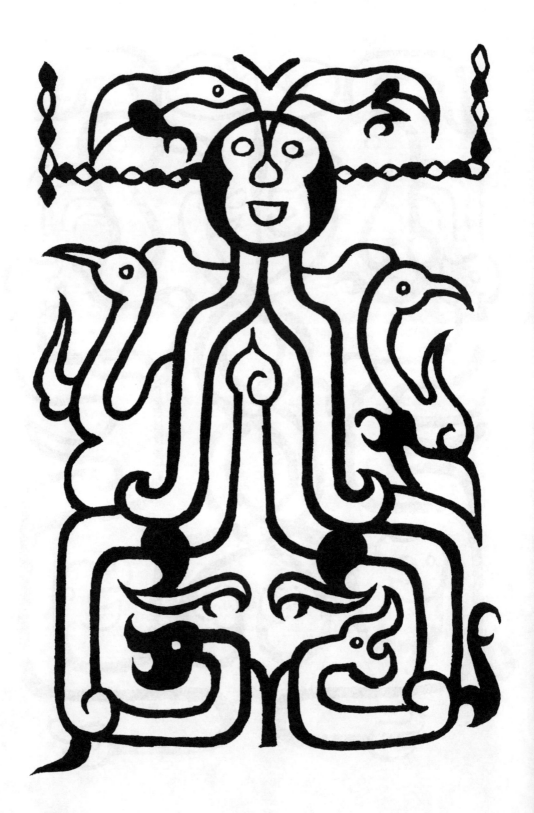

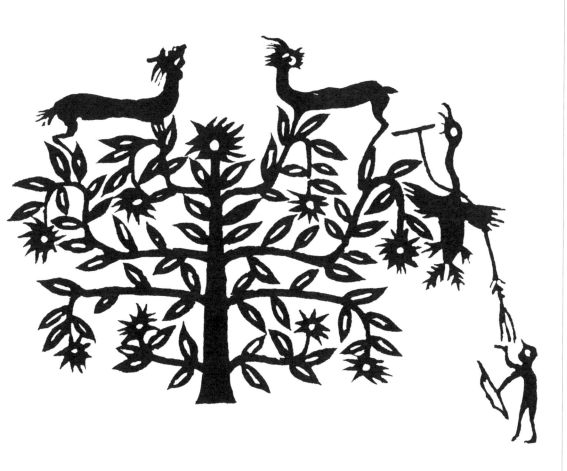

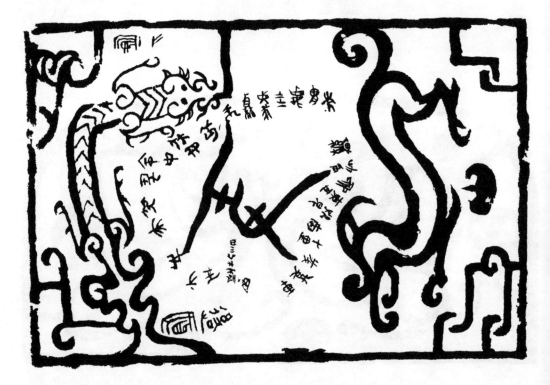

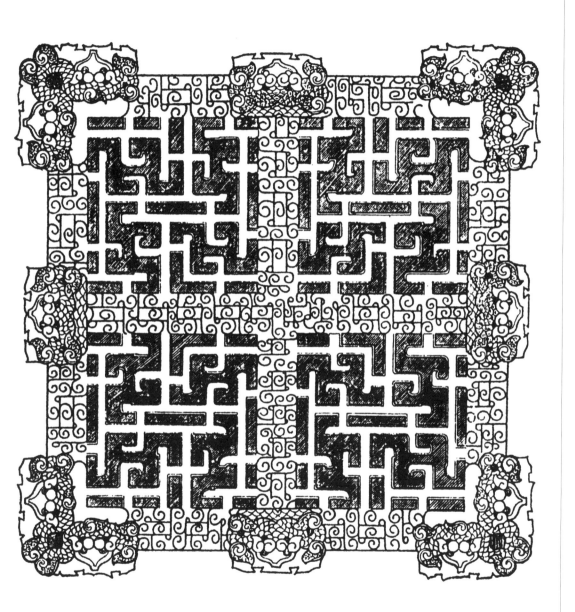

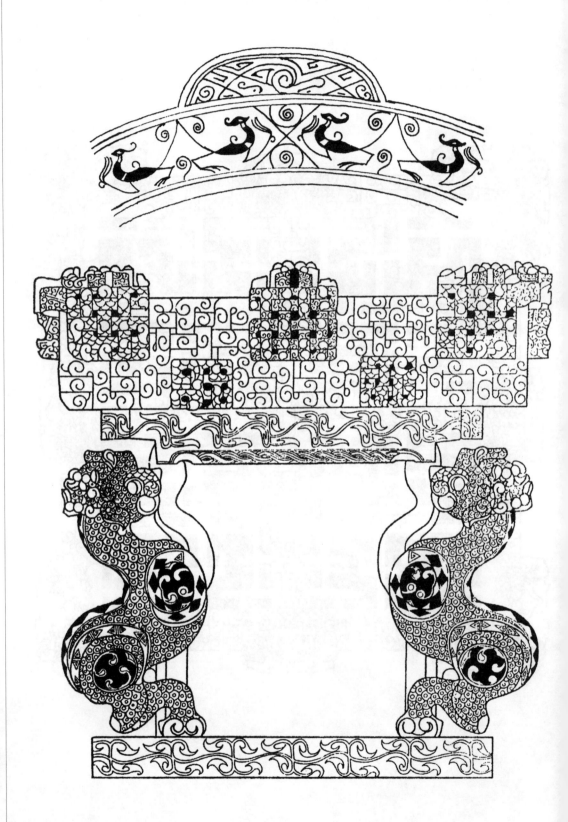

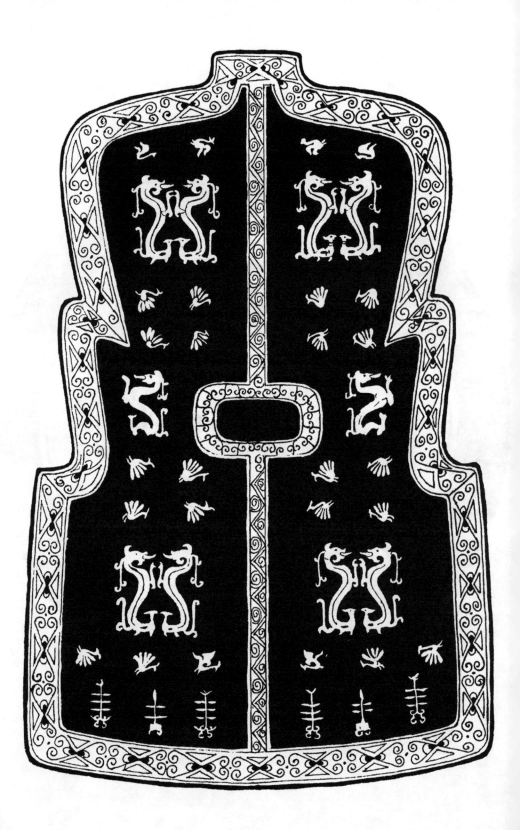

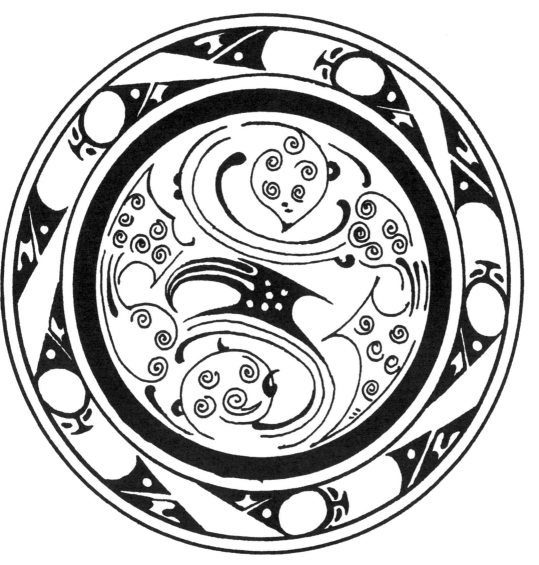

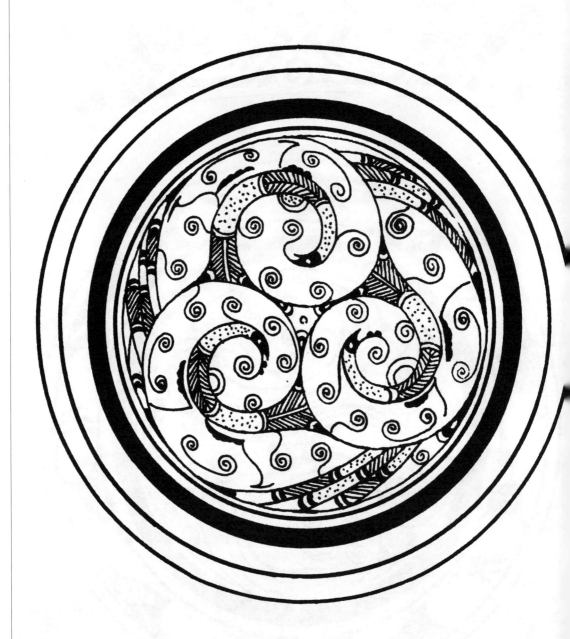

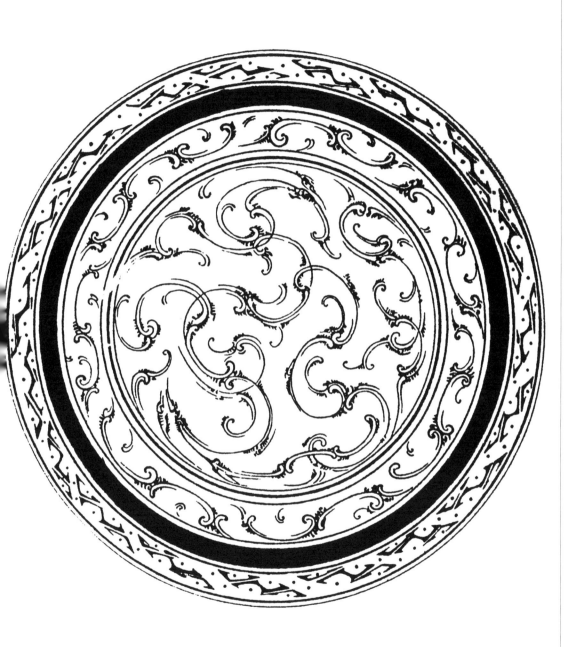

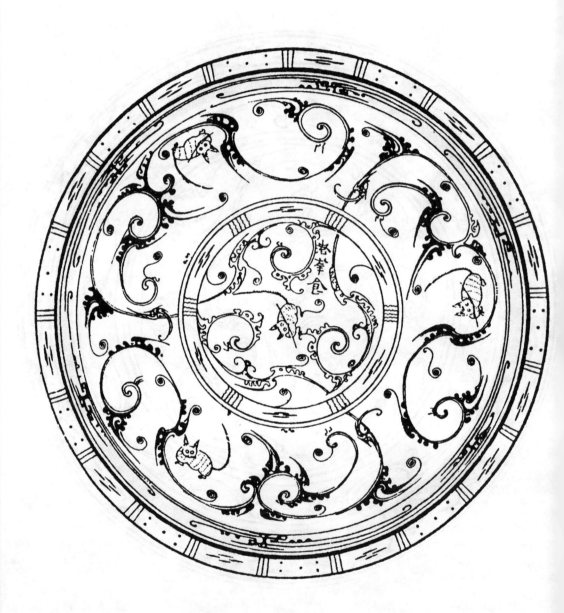

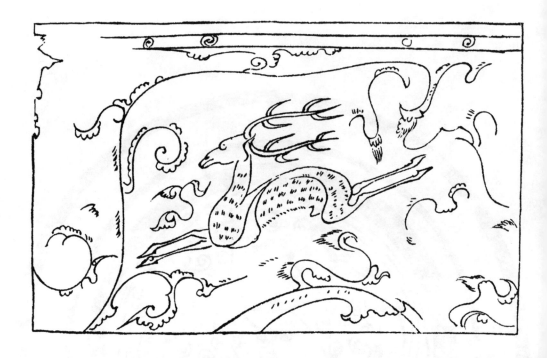

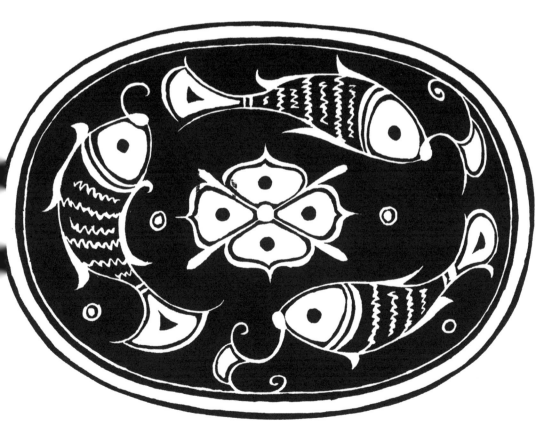

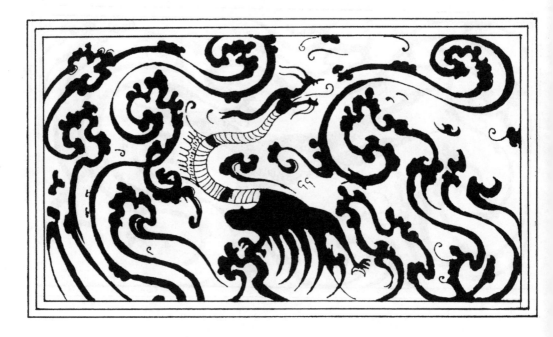

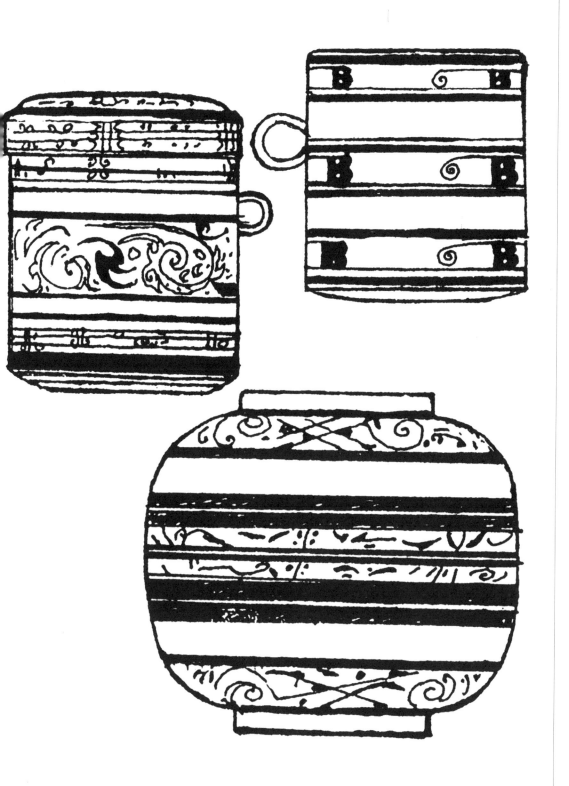

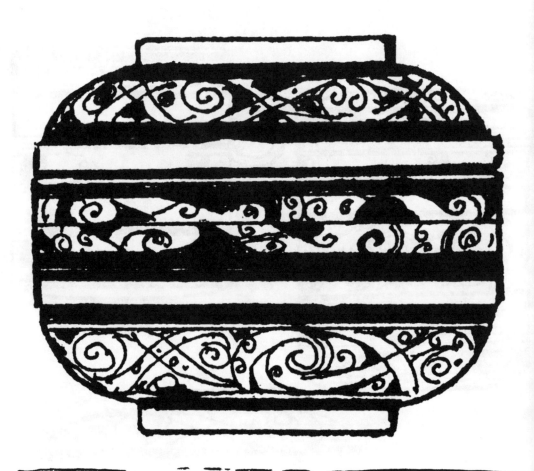

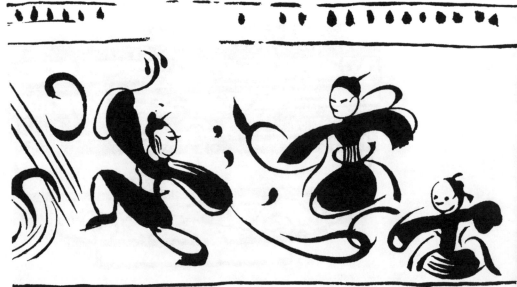

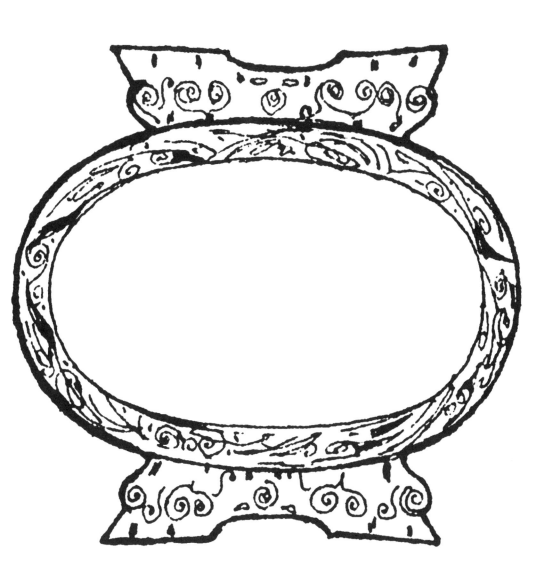

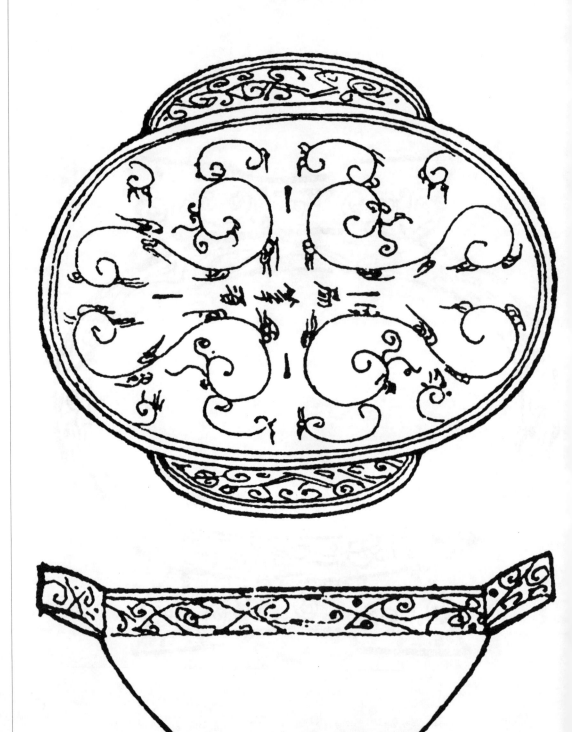

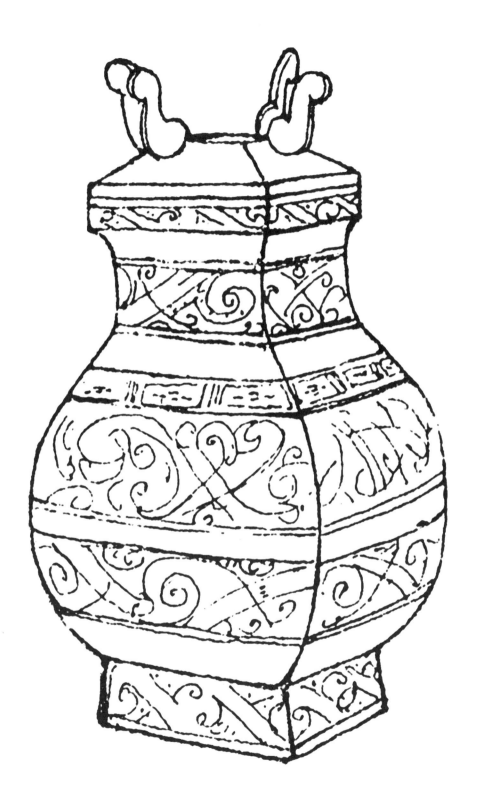

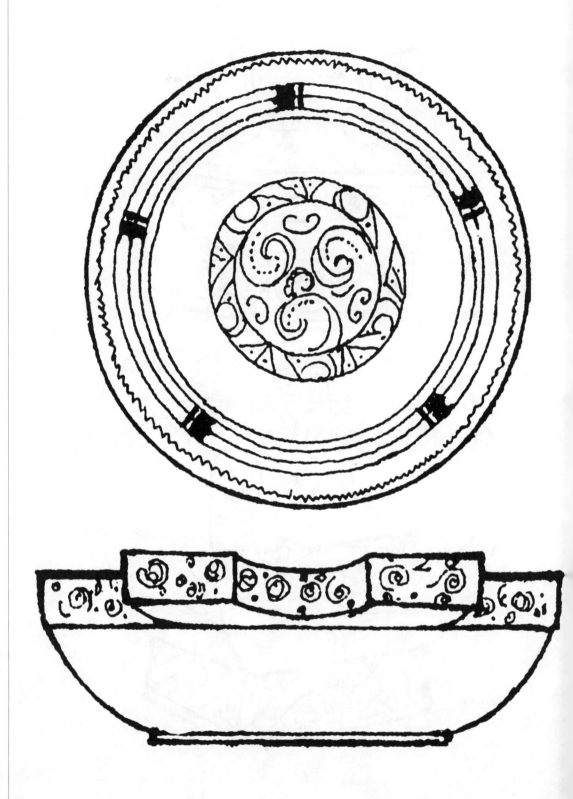

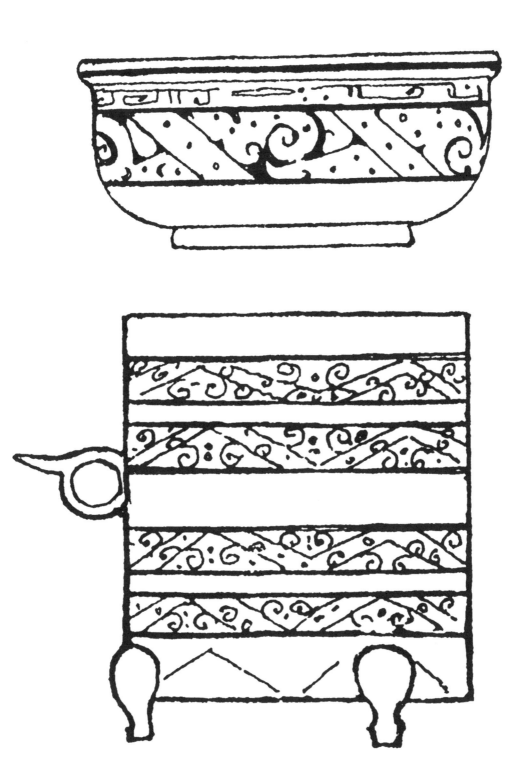

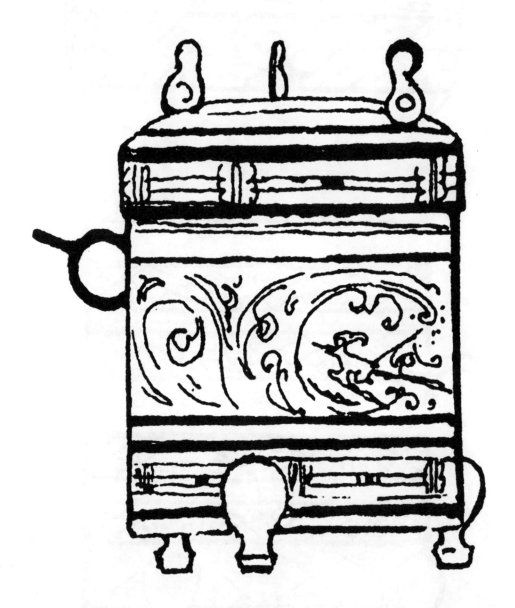

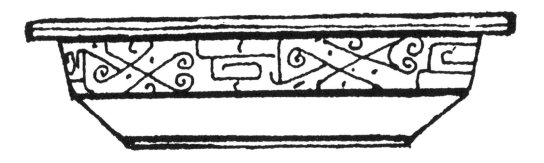

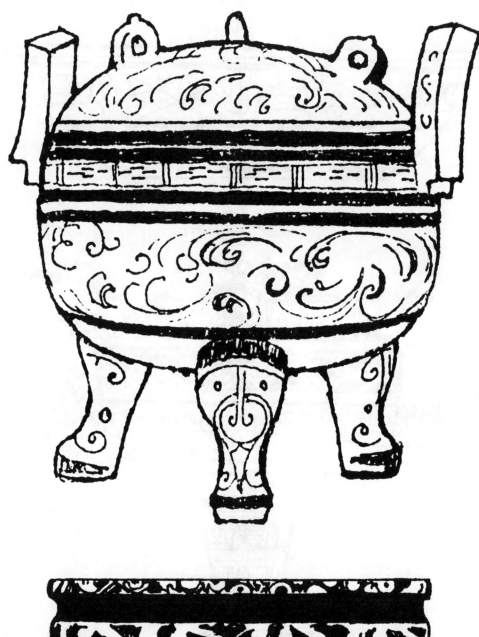

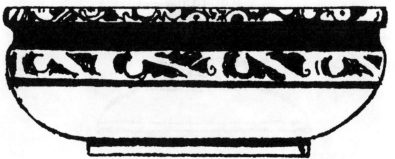

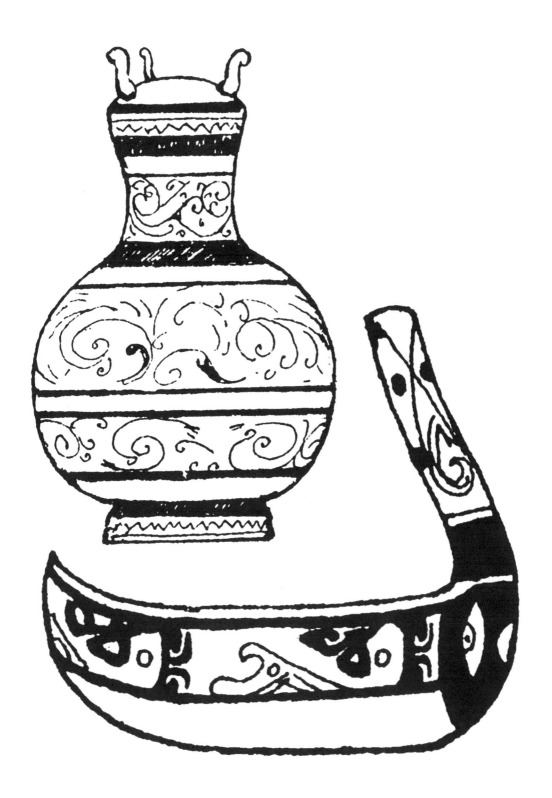

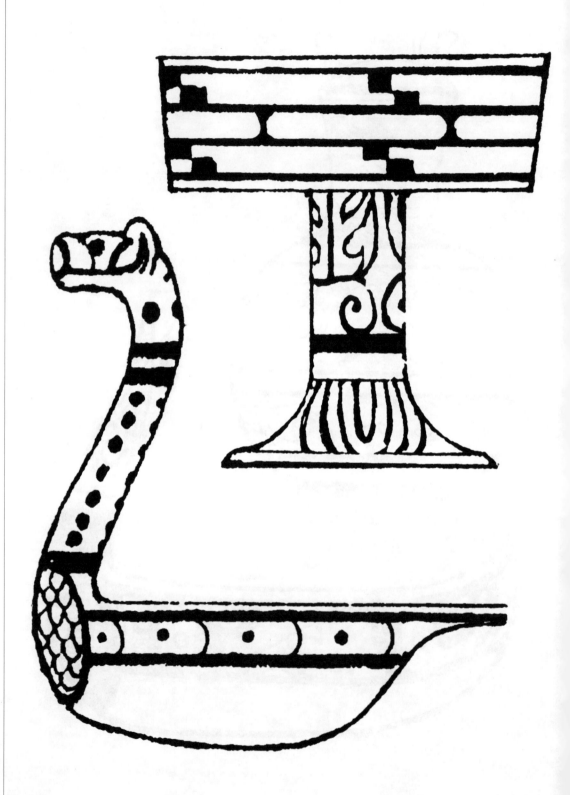

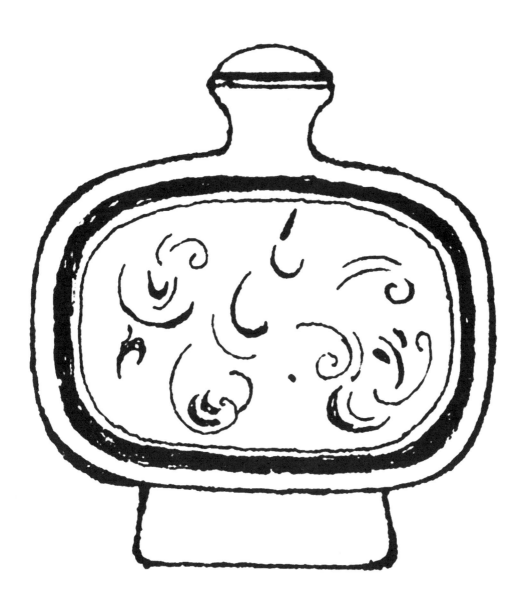

第二部分 织绣艺术

　　"织"与"绣"共同成就了古人的霓裳华服，但是二者之间还是有所差别。"织"需要借助外力，即织机。因此，织纹形态与样貌的变化实质反映了织机技术不断提升的过程。明代织造使用的"结花本"是按照纹样提前计算、设定妥当的经纬线操作图谱。织机的织造需要秩序井然、按部就班，不容丝毫差池。而"绣"是一针一缕，一人一帛，刺缀运针，线迹成纹，称为"女工"。"织"为锦，"绣"成花。一个得诸理性，一个源自感性。二者共同成就了中国古代的织绣艺术。

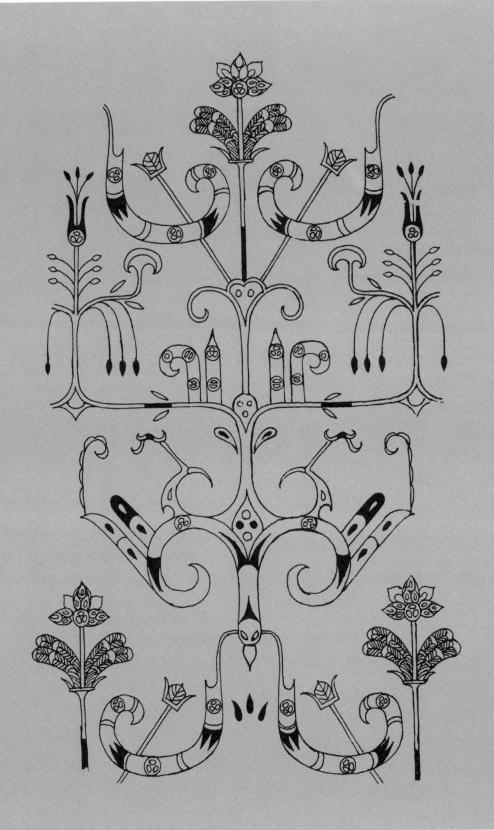

一、织绣的出现与分布

"织"的出现，与陶器制作密切相关。旧石器时代的陶器釜通常以藤篮等编织物为原型，用黏土等挤压成型，制成陶器的形状。[1] 最早织物亦出现在新石器时代，江苏阳澄湖新石器时代遗址中发现了最早的"葛"织物。"冬日麂裘，夏日葛衣"[2] 是帝尧的冬装夏服。其次是麻织物，苎麻是中国特有的物种，也是优质的纺织料，其性洁白轻爽，清凉离汗，欧洲人称为"中国草"。战国时期漆器制造运用的夹纻胎的"纻"即苎麻，夹纻胎的运用，表明麻织物已经相当普及，不仅适用于服饰，还有着广泛的用途。从中国古代装饰艺术的角度，考察织绣主要聚焦于丝织物。棉麻一类的织物也别具风格，但一般归类于民族民间织绣艺术。

"丝"是中国特产，早在新石器时代古人已知养蚕缫丝。从新石器时代到商周时期，蚕桑丝织业逐步发展，至战国时期丝织业成为各国主要手工业之一。文献记载，战国时期齐鲁地区织绣工艺最为发达。而考古表明，迄今发现的先秦时期的织绣实物多数出自楚墓，并非来自中原，属于楚地生产的织绣品。考古证实了楚地是战国时期重要的丝织业产地。推动楚地丝织业发展的因素有三：一、楚地自然环境十分适宜种桑养蚕，原材料充足；二、丝织业多元发展，有个体、私营和官办三种形式；三、通过战争掳掠织造匠以及不断汲取先进技术，提高织造水平。考古表明，楚国已经形成缫丝、纺纱、染整等一整套工艺技术和掌握使用手工机械的能力。楚丝织业生产规模不断扩大，分工更加细密，织造种类齐全。湖北江陵马山1号墓出土了绢、绨、纱、罗、绮、锦、绦、组八种丝织品。除此，楚国丝织品还包括縠、缟、缣、纨。据统计，出土数量最多的是绢和锦。绢是楚国最主要的丝织品，其为平纹织物，质地轻薄；多为白色，也可染成色绢。锦是用彩色丝线织成的平纹或斜

[1] ［日］宫本一夫：《讲谈社·中国的历史 01·从神话到历史：神话时代夏王朝》，广西师范大学出版社，2014 年，第 100 页。
[2] 韩非子：《韩非子·五蠹》。

纹多层、多重提花织物。《说文解字》说："锦，襄邑织文。"楚顷襄王兵败迁都陈城，襄邑与陈城相距不远。虽无直接证据证明襄邑属于楚国范围，但亦能间接证明楚地织造的发达。绢、锦等属于织物，而绣是在织物上的再创造。这一方面楚人极具才华，江陵马山1号墓中出土的绣品光彩夺目。楚国绣品的纹样多样，以动植物纹样为主，尤其是龙凤纹样。

图1《天工开物》中的花机图

丝绸之路起源于汉代，汉代织绣艺术成就无需多言。楚汉文化艺术相连，汉代织绣同样是在楚织绣基础之上达到进一步的辉煌。汉代织绣产地分布更广，北方咸阳、长安、洛阳，东部临淄，中原襄邑，南边成都，均是名噪一时的丝绸产区。汉代织绣纹样同样以"云"为主题，"云"确乎成了汉人向往神仙世界最忠实的表达。随着汉代疆域西扩，毛织物亦成为汉代的织绣产品之一。东汉出现棉花种植与棉织物[1]，但未形成规模。其后，魏晋南北朝基本延续汉代技术与风格。到隋唐五代，织物有丝、棉、毛、麻四大类。唐代的丝绸印花分防染和直接印花。防染包括绞缬、夹缬、蜡缬、灰缬；直接印花主要是拓印。宋代因迷恋轻薄织物而诞生极轻的纱罗；缂丝技法源自古埃及，后技艺东传唐代，唐人已掌握高超的缂丝技艺，宋人更将其用到极致。文震亨在《长物志》中称："宋绣针线细密，设色精妙，光彩射目，山水分远近之趣，楼阁得深邃之体，人物具瞻眺生动之情，花鸟极绰约嚬唉之态。"[2] 明清两朝的织绣应该达到了手工机械时代织造技术的顶点。一方面，历朝历代的经验技术不断地累积叠加，促进了明清两朝织造技术的进一步发展；另一方面，十五、十六世纪开始的大航海时代带动的全球贸易，进一步刺激了明清两朝的丝绸生产与技术成长。从《天工开物》中长达五米、有花楼的花机图（图1），以及文中提到的结花本，可以想见织造技术的精湛。毋庸说，明定陵出土的万历朝服亦足以管窥明清两朝的织造水平。

①尚刚：《中国工艺美术史新编》（第二版），高等教育出版社，2015年，第107—109页。
②文震亨：《长物志》卷五，"书画"。

二、织绣纹样

战国时期的织绣纹样以楚国为代表，分为织纹与绣纹。织纹主要呈几何形，尤以菱形为代表（图2）。织纹中菱形的出现，应该与楚人的观念无关，主要是织造技术的原因。楚国虽然达到相当高的织造水平，但是受技术制约，他们应该只掌握了横向、竖向、斜向的织造工艺。楚人的竹编器亦是如此，如竹扇（图3）、方竹笥（图4）中竹编的纹样亦呈现菱形。菱形织纹、菱形纹样是主体，中间还穿插有其他几何纹、字形纹等组成复合式的几何纹样。这种几何纹变化多端，线条或曲折往复，或层叠相套，或断续转呈，恍若迷宫，变化万千，又井然有序，产生一种较为特殊的折线美。这种因技术制约而产生的菱形折线美，逐渐成为一种装饰美、形式美的固定样式。其后，绣纹中屡有菱形形式出现，而在汉砖几何纹样中菱形样式最丰富。除此，菱形框架中还填充各种人物、动物纹，同样因技术制约，动物与人物均呈现几何状。越千年，当下"小像素"造型（图5）风格与此异曲同工，"小像素"造型基本单元是像素方点，通过像素点组合完成人物、动植物、景观等造型，旨在表现高新技术与艺术融合的新的形式美。菱形织纹同样表现出技术与艺术高度融合的形式美，在织造形成的整齐、规律的菱形中融入人物、动物形态，打破几何形式的呆板、平淡，在统一中富于变化，产生出跳跃、律动的视觉节奏。织纹主要以二方连续、四方连续的形式呈现。湖北江陵马山1号墓出土的舞人动物纹锦（图6）、田猎纹绦（图7）、凤鸟凫几何纹锦（图8）等属于战国时期织纹中具代表性的纹样。

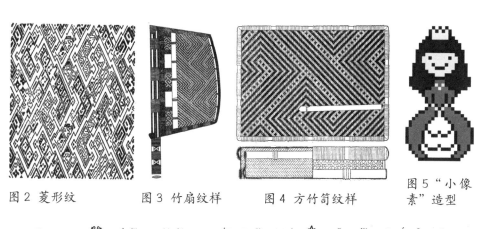

图2 菱形纹　　　　图3 竹扇纹样　　　　图4 方竹笥纹样　　　　图5 "小像素"造型

图6 舞人动物纹

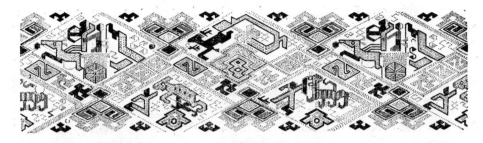

图 7 田猎纹

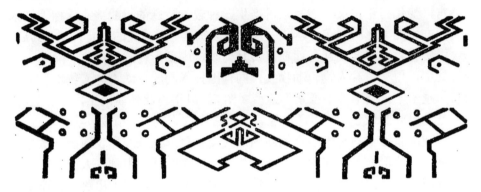

图 8 凤鸟兔几何纹

楚国绣纹以动物纹样为主，尤其是龙凤主题，基本以四方连续的形式排列。其绣工精湛，绣品精细华丽；纹样结构繁缛有序，疏朗有致；造型纤细灵动，体态优美，显示出源于自然而高于自然的形式美法则。绣纹中的动物包括龙凤几乎不见楚人特有的神秘诡谲之感。皮道坚认为：楚国绣纹中的凤鸟纹样是楚艺术风格的突出代表，有着更多与北方艺术迥然不同的特征。[①]中国古代装饰艺术基本形成了北方雄强、南方灵秀的格局。马山出土的织绣属于战国中晚期的楚国织物，这一时期楚国虽内忧外患，但仍是"地方五千里、带甲百万、车千乘"的大国，文化艺术上更加成熟自信。绣纹中的凤鸟纹样，充分反映了"楚"雄踞大半个华夏的大国形象。楚艺术出现灵动、纤细之风，一方面源自上层社会的喜好。《墨子》云："昔者楚灵王好士细腰，故灵王之臣皆以一饭为节，胁息然后带，扶墙然后起。"[②]楚灵王的嗜好颇

①皮道坚：《楚艺术史》，湖北美术出版社，2016年，第168页。
②墨翟：《墨子·兼爱》。

具影响力。另一方面，"绣"属于女工，性别因素亦需要考虑在内。楚地男女自由恋爱风气浓厚，仲春月的"云梦之会"，古朴而率真，浪漫而激情[①]，并且处于公共场所的楚国男女混杂往来。《楚辞》："士女杂坐，乱而不分些。放敶组缨，班其相纷些。郑卫妖玩，来杂陈些。"[②] 楚国女性生活空间较为自由、宽松，相对开放、浪漫的世风带给女性在艺术创造上较积极的影响。而绣纹上亦反映出这种自由而浪漫的作风。另外，女性细腻、微观的特质也是创作出纤细、灵动之风的重要因素之一。马山出土的绣纹有十余种：蟠龙飞凤纹、舞凤舞龙纹、花卉蟠龙纹、一凤二龙蟠纹、一凤三龙蟠纹、凤鸟纹、凤鸟践蛇纹、舞凤逐龙纹、花卉飞凤纹、龙凤虎纹、三首凤鸟纹、花冠舞凤纹、衔花凤鸟纹、凤鸟花卉纹等。其中蟠龙飞凤纹（图9）、龙凤虎纹（图10）以及凤鸟纹（图11）是楚国绣纹的重要代表。

汉代织纹以几何纹样最多，以菱形最为典型。菱形纹多为组合型，即大菱形居中，两侧各套一个小菱形，形似耳杯，亦称杯纹（图12）。[③] 菱形组合纹线条粗细错落，虚实相间，浓淡相宜，严整精致，变化丰富。此外，还有菱形中穿插动物形态的纹样，有兔、鸟、豹、鹿、龙等。其中部分动物的形象明显受到西亚艺术的影响。喜仁龙认为，中国人在制造丝织品时，不仅熟练使用双手和双眼，还调整、利用从西亚艺术中吸收的元素，并充分发

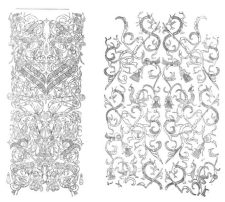

图9 蟠龙飞凤纹　　图10 龙凤虎纹　　图11 凤鸟纹　　图12 杯纹

①荆楚文化研究中心，荆州市艺术研究所编著《楚文化简明读本》，湖北美术出版社，2012年，第111页。
②屈原：《楚辞·招魂》。
③刘熙：《释名》。

挥了想象力。① 云气纹（图 13）是汉代纹样的象征之一，织纹中同样出现大量的云气纹。云气纹在织物上较少单独出现，主要是在表现瑞兽灵禽的织纹中起到穿插分割或烘托气氛的作用。

汉代较喜欢运用汉字作为某些器物的装饰主题，如在汉砖、瓦当以及织物上。最著名的为"五星出东方利中国"（图 14），其他还有"登高明望四海""望四海贵福寿为国庆""韩仁绣文衣，右子孙无极""延年益寿大宜子孙""万世如意""续世""永昌"等。

汉代绣纹主要有信期纹（图 15）、长寿纹、乘云纹（图 16）、茱萸纹、方棋纹等。其中信期纹最美，信期纹形似凤尾与楚漆器中弧形勾连纹组合而

图 13 云气纹

图 14 "五星出东方利中国"织锦

图 15 信期纹

图 16 乘云纹

① ［瑞典］喜仁龙：《中国早期艺术史（上）》，广东人民出版社，2019 年，第 153 页。

成。"信期"的命名是根据遣册中所述。尚刚认为，因云气纹中有变形的燕子，而燕子为候鸟，如期往返而得名。[①]方棋纹与信期纹相似，更周正单纯，严整而规矩。总体上，汉代绣纹的形式基本囿于汉代漆器的云气纹、鸟云纹的窠臼，但是绣品上均充分反映出汉代绣工们精湛的技艺与良好的素质。值得一提的是，新疆楼兰古城出土的一件刻毛织物，属于西域毛织物一类。"缂毛"是织造中一种通经断纬的织法。此技艺后逐渐东传，到唐代发展成为丝绸织造中的"缂丝"技法。

　　唐代除织绣纹样之外，还有印染纹样。唐代丝绸纹样包括鸟兽、花卉、几何、人物、文字等，其中团花纹（联珠纹）最引人注目。所谓"团花"是以圆为基本形，在圆形中组织、填充内容，构成一个圆形纹样，并形成四方连续的效果。"团花"亦称圆形适合纹样。较有代表性的团花纹有团花龙凤纹、团花狩猎纹、团花卷草凤纹（图 17）、团花宝相变形纹等。宋代缂丝技艺精绝，表现人物、动物、景物细腻，生动传神。（图 18）到明清两朝，织绣技术达到中国古代织造技术的顶点，纹样的复杂和精湛更是毋庸置疑。（图 19）

　　上述主要是下层民众创造并服务于上层社会生活之需的织绣品。下层民众在日常生活中，同样也为自己创造出非常优秀的织绣品，美化民间生活。其中包括中国各个少数民族民众日常的织绣品。截至目前，中国各个区域都有具本区域特色的民间织绣品，如苏绣、湘绣、蜀绣、楚绣等。另外，苗族、白族、彝族、侗族的刺绣亦较为突出。在湖南、湖北、四川、贵州毗邻地区

图 17　团花卷草凤纹

图 18　宋缂丝织品

图 19　明清织绣

① 尚刚：《中国工艺美术史新编》（第二版），高等教育出版社，2015 年，第 104 页。

生活的土家族特有的"西兰卡普"（图20）就属于人工机械织造的锦。除此，贵州的蜡染、云南的扎染以及流行于长江中下游的印染，应该都是中国古代织绣技艺的遗存。

需要特别提出的是湖北黄梅地区的挑花艺术。因其风格独特，2006年黄梅挑花被列入首批国家级非物质文化遗产名录。黄梅挑花属于"绣"的一种，挑花工法是传统中较为简单的女工，却又是实实在在的针线活。黄梅挑花以白棉线在土布上用十字针法结合直针、牵针等针法，通过线纹的交叉、接续、叠加塑造形象，形成纹样。黄梅挑花纹样题材广泛、内容丰富，绣娘们可谓看见什么就表现什么，异常鲜活、生动，包括人物、动物、植物、游艺、文字等。人物类有七女下凡、状元游街、四郎探母、桃园结义、穆桂英下寨等；动物类有丹凤朝阳、鸳鸯戏水、喜鹊登梅、二龙戏珠、麒麟送子、八狮盘球、鲤鱼穿莲、蜂飞蝶舞等；游艺类有花灯会、赛龙舟、打骨牌、打莲厢、游春踏青、迎亲图等；文字类有寿字纹、万字纹、诗词纹等。（图21）

黄梅挑花中部分龙凤纹的造型与马山出土的龙凤绦龙凤造型近似，这或是一种巧合，也可能是楚国精湛的织绣艺术越千年后，在楚国故地的一息尚存。无论是什么原因，黄梅挑花算得上是中国民间织绣艺术的代表。由于黄梅挑花每穿一针自然形成短"一"形，因此，黄梅挑花的纹样全部由短"一"形组合而成，非常类似于当代"小像素"的造型语言，颇具时尚感。湖北籍设计师潘虎将传统黄梅挑花纹样运用到现代包装设计中，并获国际大奖。这是设计师的荣幸，更是黄梅挑花的荣誉。

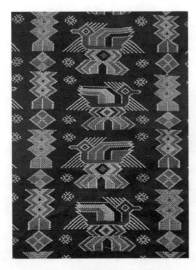

图20 西兰卡普

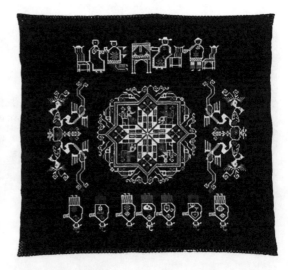

图21 黄梅挑花

三、从宫墙深院走向田间地头

织绣艺术的产生、发展与人类对于服饰的需求密切相关。服饰是织绣艺术的主要载体，除此，部分日用品亦是重要载体。人类服饰源于对身体遮羞和保暖功能的需求。《韩非子·五蠹》载尧帝"冬日麑裘，夏日葛衣"，这显然是为了满足遮羞、保暖、吸汗等多种功能的需求。葛衣首先是用葛麻织成织物，然后才能制成衣裳。确切地说，中国古代服饰是由款式与织绣共同组成。

原始社会人与人之间尚未形成阶级等序，其穿着没有差异。随着阶级出现，不仅在生产资料的占有上出现差异，个人装束也随之发生变化，服饰成为区分阶层的重要标示。《诗经》中提到的"毳衣""纨绔""逢掖"分别指天子、大夫之服，贵家子弟之服，庶人之服。明代秀才穿着襕衫，起因是高皇后见秀才与胥吏服饰相同，乃更制儒巾襕衫，令太祖著之。① 西周时期的衮衣与玄衣就属于不同爵位等级穿的服饰。在阶级等序中，不仅款式有规定，服饰用色亦有区别。隋代规定，五品以上紫，六品以下绿，胥吏青，庶人白，商皂。除款式、颜色之别，服饰面料更是代表了等级差异。江陵马山出土的丝绸面料及服饰属于一位40至50岁女性生前所享有的，而这位女性生前地位高贵。考古表明，目前所见古代丝绸品基本出自帝陵或贵族大墓，在平民墓葬中鲜有发现。即使有，大概也是在晚明之后逐渐出现。

明中期以降，在新思想与全球贸易的双重影响下，世风与士风激荡变化，僭礼越制逐渐成为常态。明代人张瀚记述："国朝士女服饰，皆有定制。洪武时律令严明，人遵画一之法。代变风移，人皆志于尊崇富奢，不复知有明禁，群相蹈之。……今男子服锦绮，女子饰金珠，是皆僭拟无涯，逾国家之禁者也。"② 晚明以后，原来专属于王孙贵胄的绫罗绸缎，逐渐走进了寻常百姓之家。但此中所谓寻常百姓仍属于乡绅商贾之家，《金瓶梅》中开设生药铺子的西门家，家人穿戴就异乎寻常，有藕丝对衿衫、白绫袄儿、沉香色遍地金比甲、白纱挑线镶边裙、娇绿缎裙、蓝缎裙等。③ 客观而言，晚明时期僭礼越制的现象，与生活在城镇市集的乡绅商贾之家因财富暴增出现的奢靡之风有关。而更广大的下层民众显然无法实现僭越，织绣艺术也没能真正走进

① 张岱：《夜航船》卷十一，"衣裳"。
② 张瀚：《松窗梦语》卷七，"风俗纪"。
③ 兰陵笑笑生：《金瓶梅》。

寻常百姓之家。织绣艺术真正成为民间艺术的一个种类，走向下层民众的田间地头，确乎是在棉业兴起之后。

棉花最早种植于印度，公元前 2 世纪传入中国，但始终局限在边疆少数民族地区。宋代以后分别由陆路经中亚传入陕西，由海路经海南岛进入广东、福建，元初传至江南，到元末明初松江冈身以东地带已经普遍种植棉花。①明初江南地区《竹枝词》唱曰："平川多种木棉花，织布人家罢绩麻。昨日官租科正急，街头多卖木棉纱。"②到明中叶，松江府已号称"衣被天下"之地，生产的三梭布、龙墩布、卫稀布、飞花布等已闻名遐迩。棉业能在明代松江府开枝散叶，一方面源于气候、土壤适宜棉花的种植，另一个方面是由于黄道婆将海南岛黎族的纺织技术带回家乡松江府乌泥泾，传授于乡邻。《南村辍耕录》载："松江府东去五十里许，曰乌泥泾。其地土田硗瘠，民食不给，因谋树艺，以资生业。遂觅种于彼。初无踏车椎弓之制，率用手剖去子，线弦竹弧置按间，振掉成剂，厥功甚艰。国初时，有一妪名黄道婆者，自崖州来，乃教以做造捍弹纺织之具，至于错纱配色，综线挈花，各有其法，以故织成被褥带帨。其上折枝团凤棋局字样，粲然若写。人既受教，竞相作为，转货他郡，家既就殷。"③从陶宗仪所言的"折枝团凤棋局字样，粲然若写"，可见还有织成花样的布匹。明代仅松江府棉布年产量约 2000 万匹，到清代约 3000 万匹。④如此巨量的棉布不仅运销海外，更是畅行全国。与此同时，棉布的织造在全中国亦普及，据湖北《天门县志》载，乾隆五十七年（1792），山陕商人在天门岳家口收购棉布，销往山西、陕西、甘肃等地。棉布的大量生产是织绣艺术真正走向民间的开端。

1811 年在法国首次出版的《中国服饰与艺术》，以图文并茂的形式记录了 18 世纪中国社会的人物百态，上至皇亲贵胄，下至贩夫走卒，三教九流无所不包。书中插图绝大多数绘于当时的北京。其中，反映手工业、制造业及服饰部分的插图真实生动，较全面地反映出 18 世纪中国各阶层的服饰样貌。⑤据书中插图的描绘，除皇亲贵胄的服饰绣有花纹，贩夫走卒、三教九流之人基本为素面服饰。其中一幅《室内的妇女与她的孩子们》（图

① 樊树志：《晚明史（1573—1644）》，复旦大学出版社，2003 年，第 129—131 页。
② 万历《上海县志》卷一，"风俗"。
③ 陶宗仪：《南村辍耕录》卷二十四，"黄道婆"。
④ 吴承明：《中国的现代化：市场与社会》，生活·读书·新知三联书店，2001 年，第131、159 页。
⑤ [法]约瑟夫·布列东：《中国服饰与艺术》，中国画报出版社，2020 年。

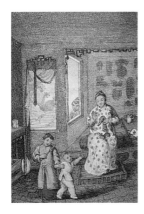
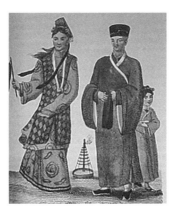

图 22　室内的妇女与　　图 23　尼姑　　　　　图 24　少数民族服饰
她的孩子们

22)，妇人穿着服饰显示有团花；另一幅《尼姑》（图 23）中尼姑服饰花俏；另外，绘制少数民族的插图中，人物服饰明显有纹饰（图 24）。以书中插图作为参照，中国民间织绣艺术的兴起、繁荣大概在 19 世纪以后。

　　当然，彼时民众穿戴素面服饰或因其他缘故。民间织绣主要反映在嫁妆及婚服上，目前部分少数民族仍然保留该习俗。传统上，汉族日常服饰几乎没有织绣，多为素面。汉族织绣或印染的布匹，主要用于生活用品或嫁妆，如被褥、枕套、床帏等。湖北天门蓝染、黄梅挑花大抵都属于日用品，或作为服饰的一部分，如围兜、头巾等。而少数民族普遍偏好刺绣装饰的服饰，故较之汉族服饰更加艳丽多姿。云南彝族的分支红河花腰彝的服饰分为劳作装、嫁装、寿装。劳作装以布条拼接和局部挑花制成。嫁装裁剪制作繁缛而艳丽。汉族民间社会受儒家思想的影响较深，故常服以素面为主，刺绣服饰偶见婚服。而少数民族个性奔放，受儒家影响相对较少，服饰浓艳多姿。尽管如此，汉族民间社会并没有因儒家内敛、保守的思想而放弃对美好生活的追求，同样创造出灿烂而丰富的民间艺术。汉族民间艺术表达含蓄、注重教化，因此略显沉闷。而少数民族热情、奔放、自由的天性，在织绣艺术中得到完全释放，因此更为灿烂和异彩纷呈。客观而言，汉族民间的织绣没有少数民族织绣的题材广泛、鲜活，也没有少数民族的织绣浓烈艳丽。

　　无论两者有着怎样的差别，不可否认，随着明代棉花的广泛种植以及棉布的大量生产，织绣艺术从服务于上层阶级的庙堂，走向下层民众的田间地头。织绣技艺正是在不断满足百姓日用之需的过程中，创造出中国古代装饰艺术中不可或缺的民族民间织绣艺术。

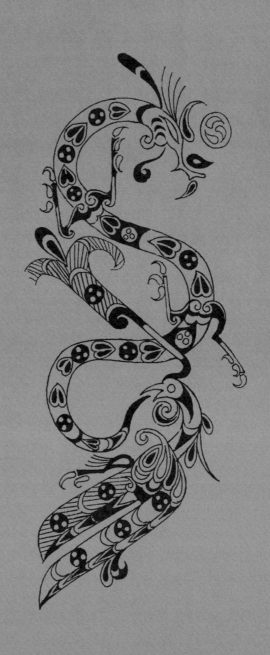

织绣艺术装饰图样

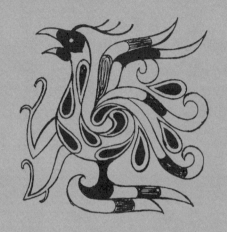

 中国织绣从春秋战国时期至两汉时期就达到一个较高的高度。考古实物表明，其工艺精巧，用色考究，雍容华丽。这里辑录的织绣图样主要来源于春秋战国时期的楚国和两汉时期的丝织品。春秋战国时期丝织品主要出现于长江流域，两汉时期的丝织品在中国各地均有发现。其中，部分图样来自西北地区所发现的毛织品。织绣图样是指棉、麻、毛、丝等纺织物上的织纹与绣纹。

 春秋战国时期楚国已经能织造出绢、绨、纱、罗、绮、锦、绦、组、縠、缟、缣、纨等数十种丝织品。其中，数量最多的是绢和锦。织纹以几何纹为主，也有人物和动物纹。几何纹多为菱形纹，人物和动物纹有舞人动物纹、田猎纹、凤鸟鬼几何纹等。绣纹主要是动植物，有蟠龙飞凤纹、舞凤舞龙纹、花卉蟠龙纹、一凤二龙蟠纹、一凤三龙蟠纹、凤鸟纹、凤鸟践蛇纹、舞凤逐龙纹、花卉飞凤纹、龙凤虎纹、三首凤鸟纹、花冠舞凤纹、衔花凤鸟纹、凤鸟花卉纹等。两汉时期的织纹仍然以菱形几何纹为主，还有较多出现的云气纹和文字纹。两汉时期的绣纹主要有信期纹、长寿纹、乘云纹、茱萸纹、方棋纹等。

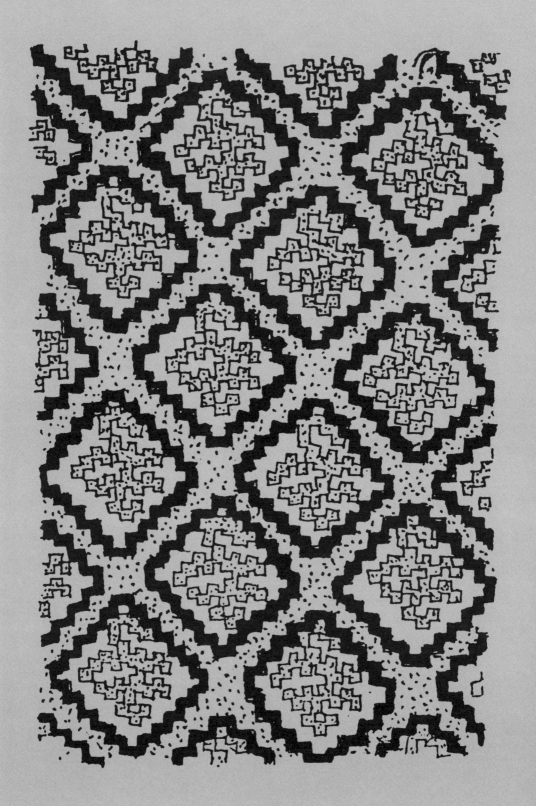

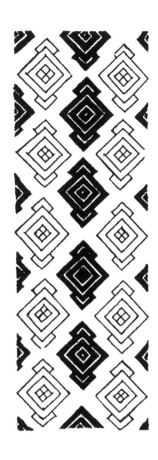

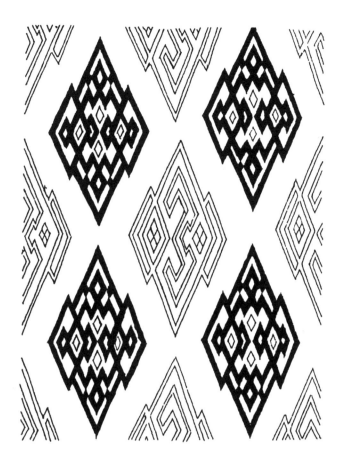

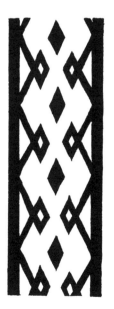

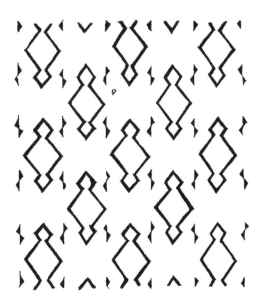

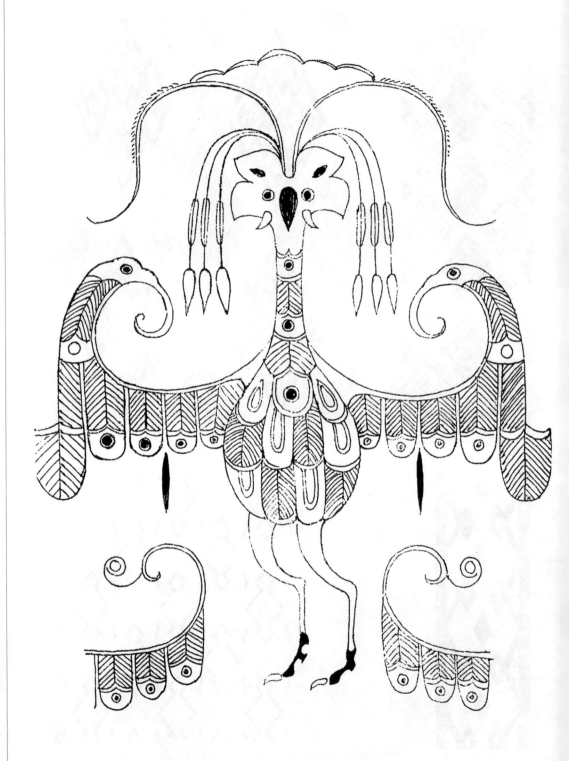

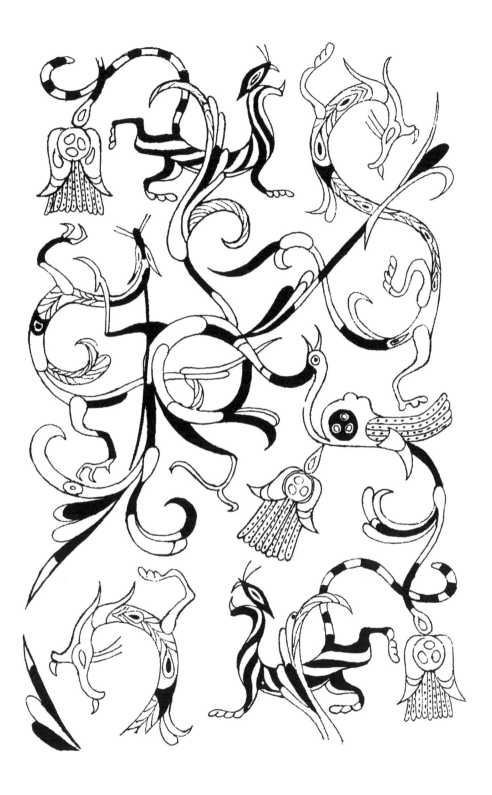

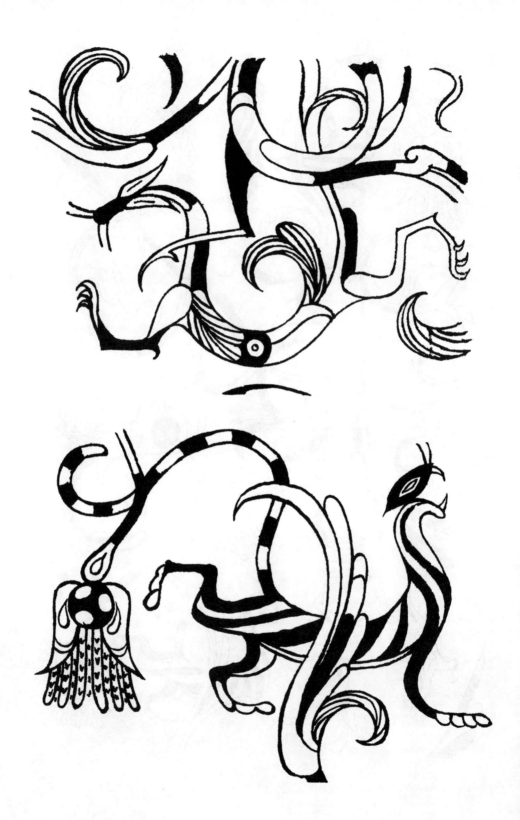

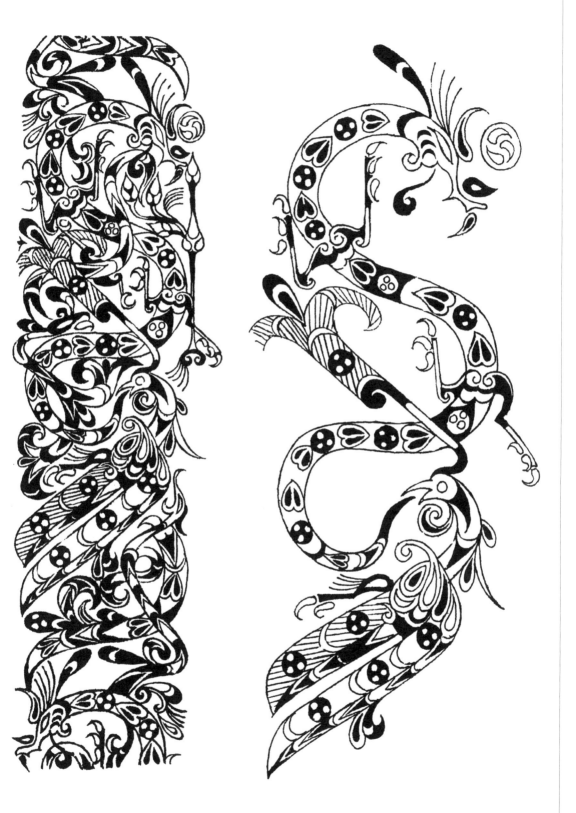

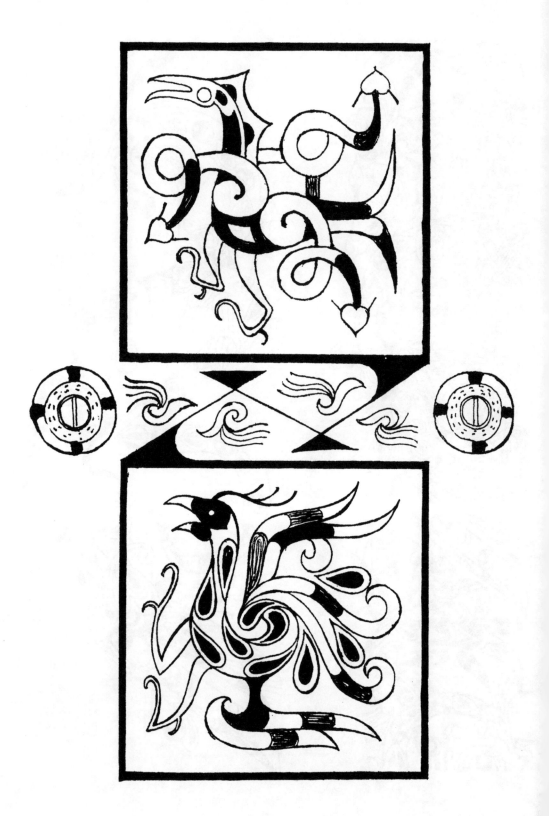

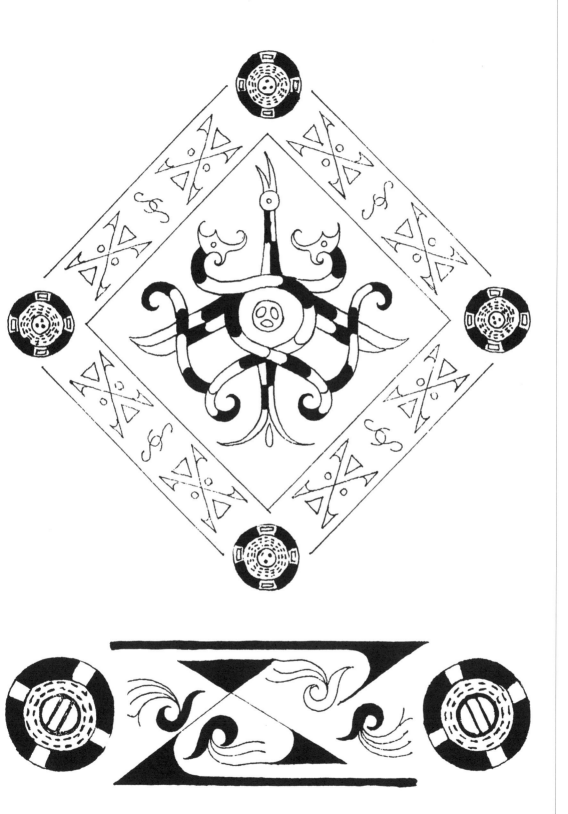

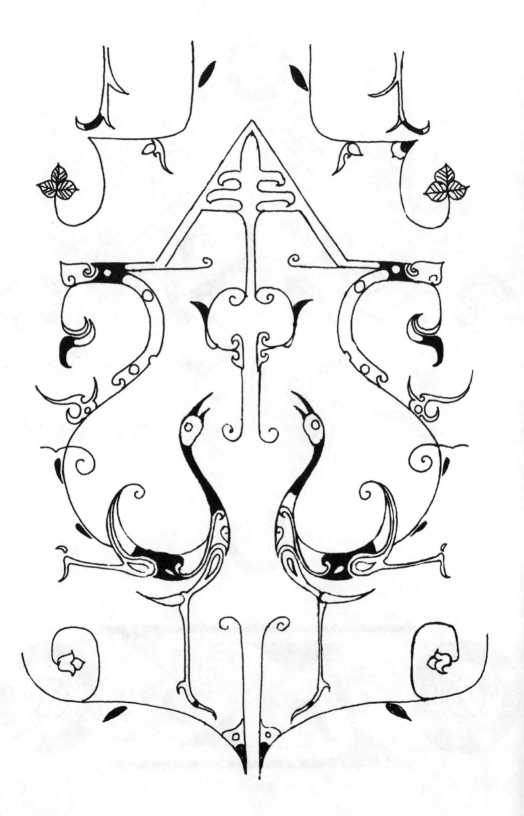

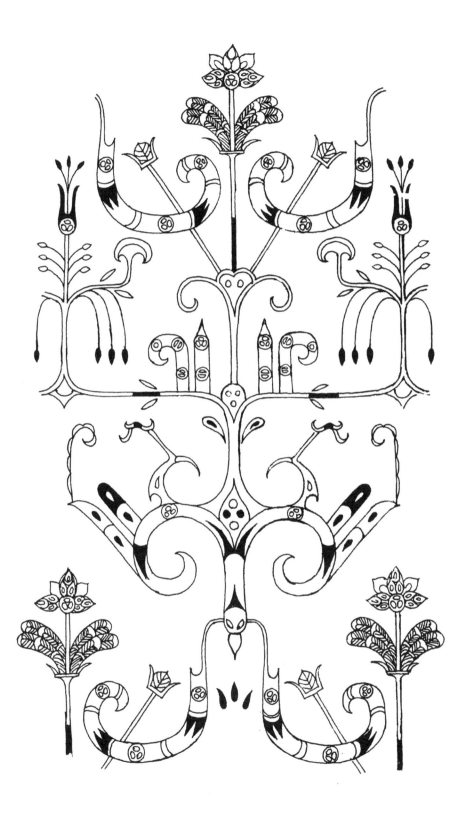

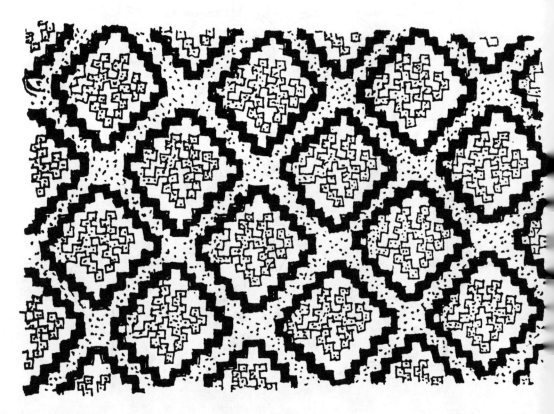

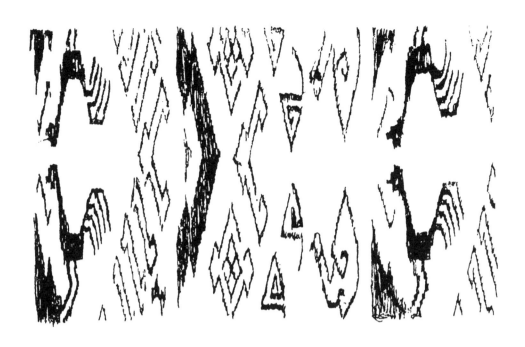

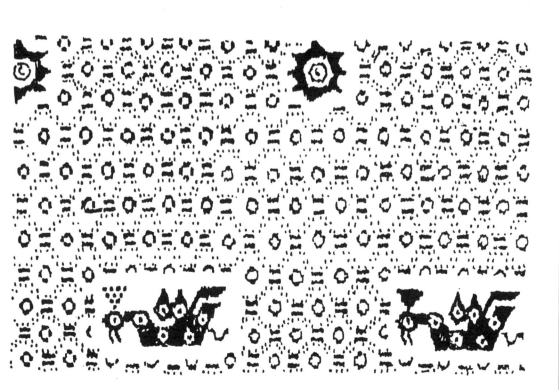

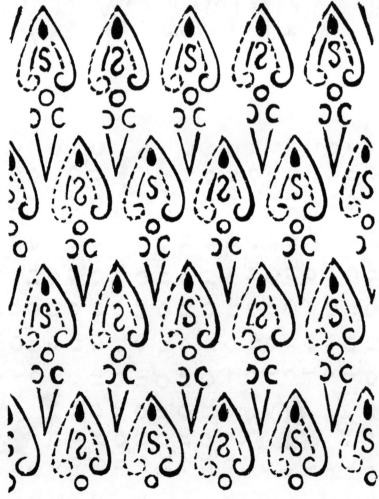

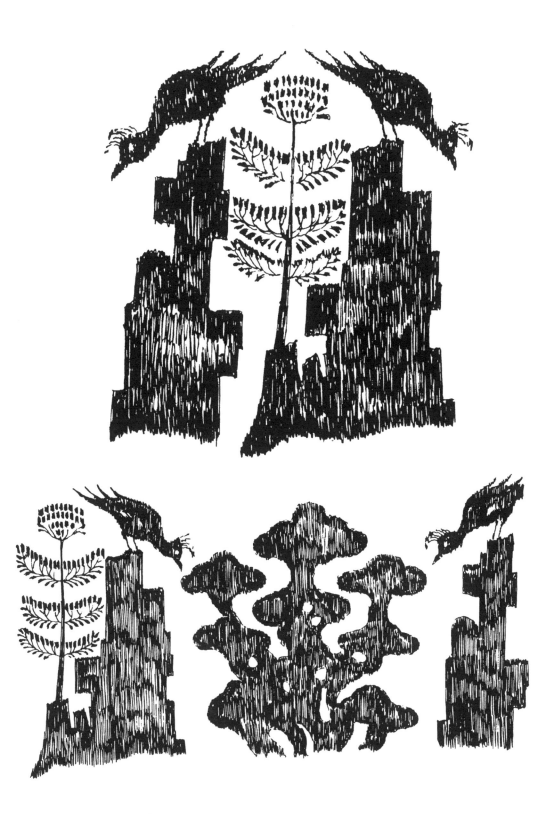

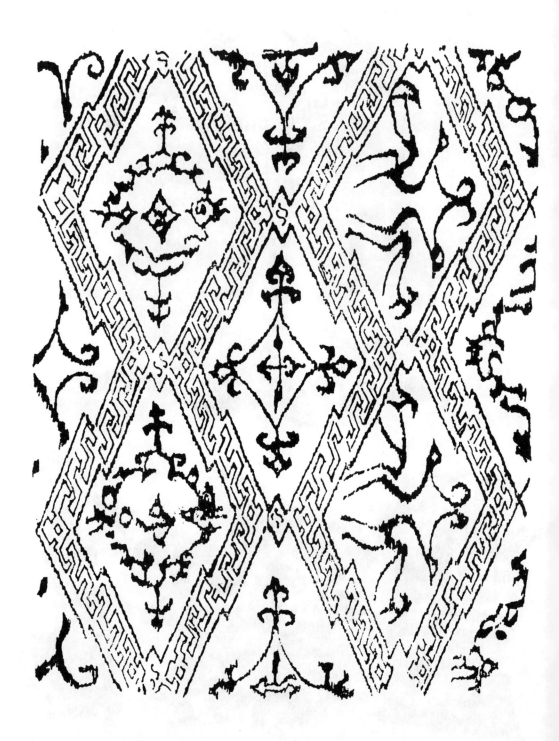

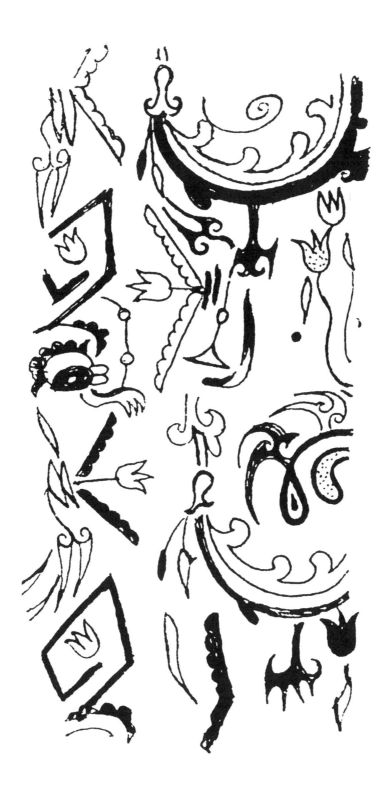

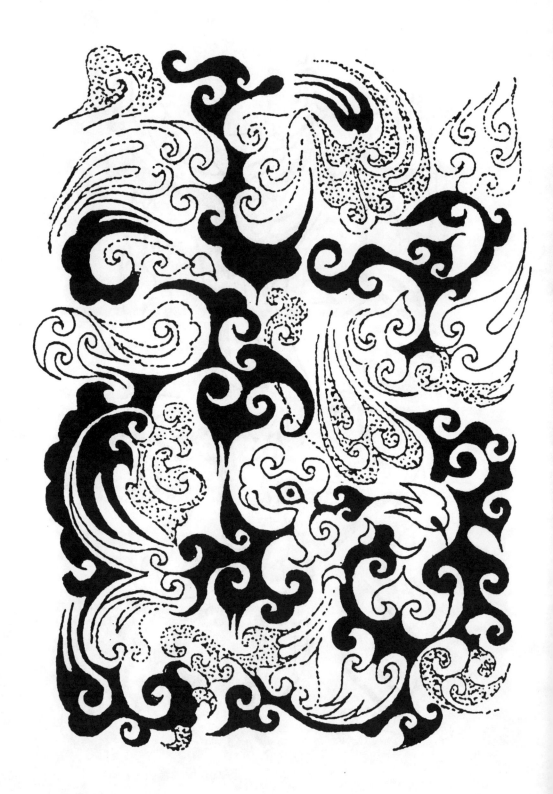

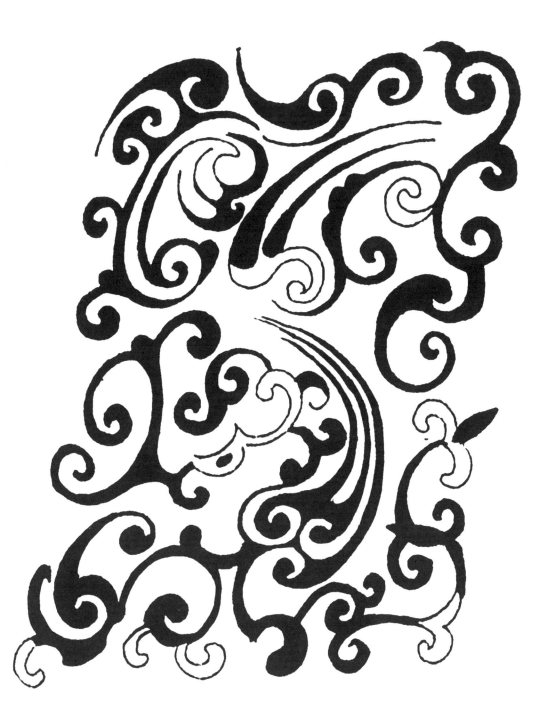

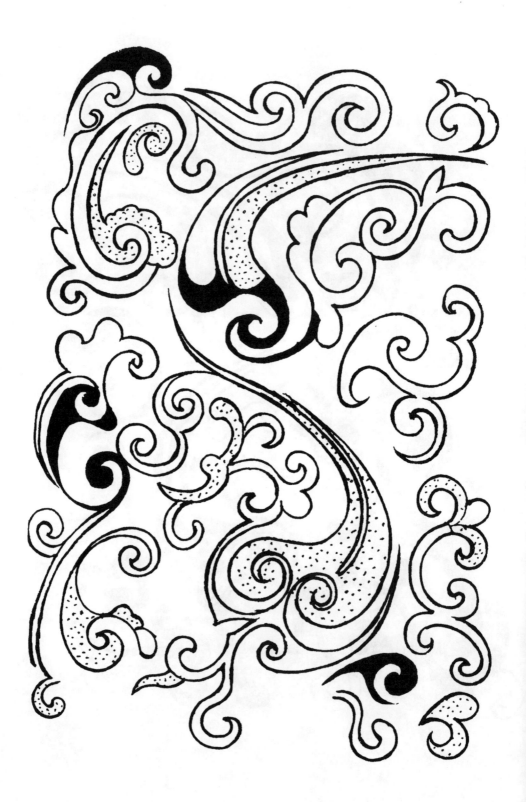

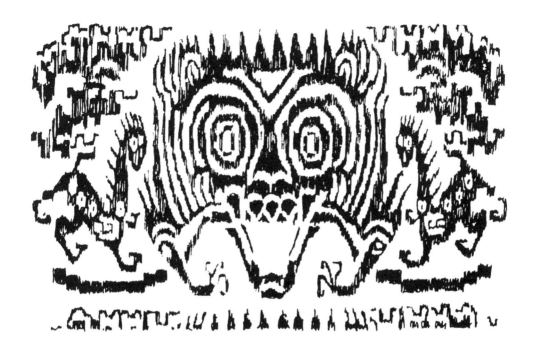

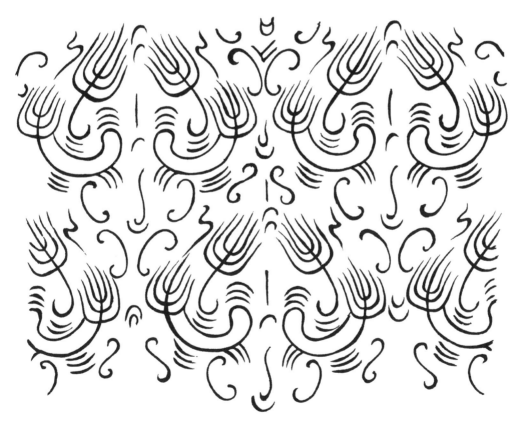

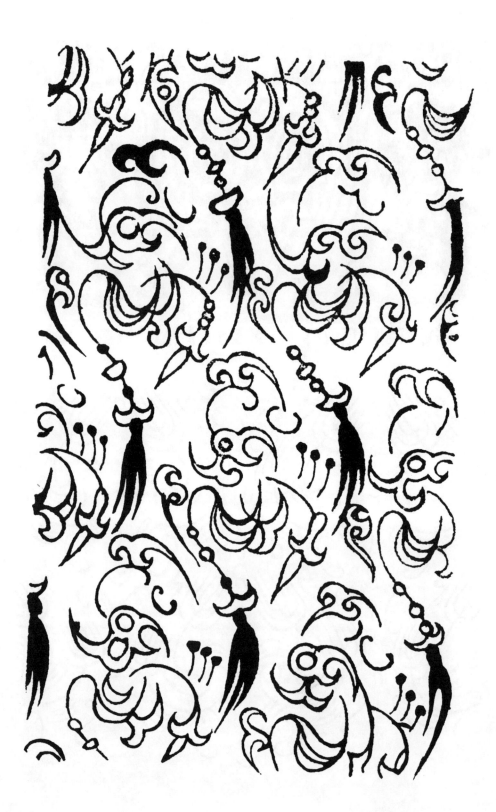

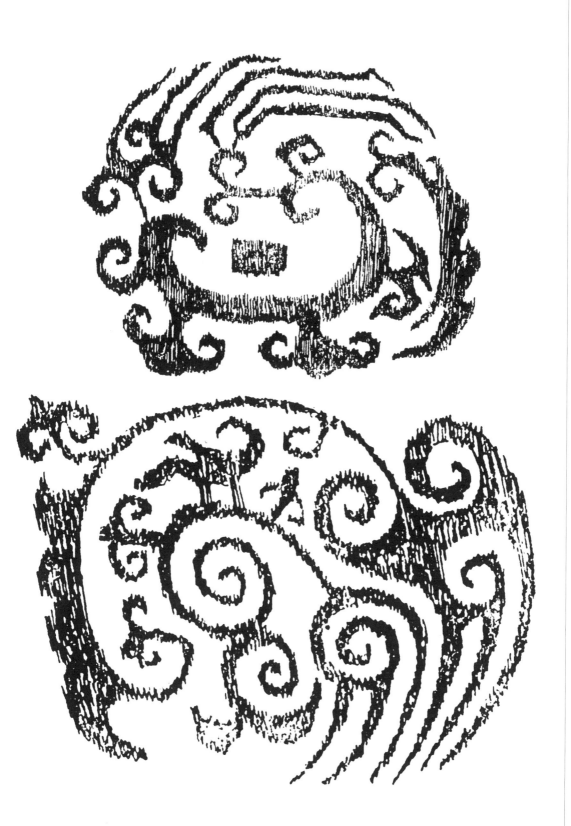

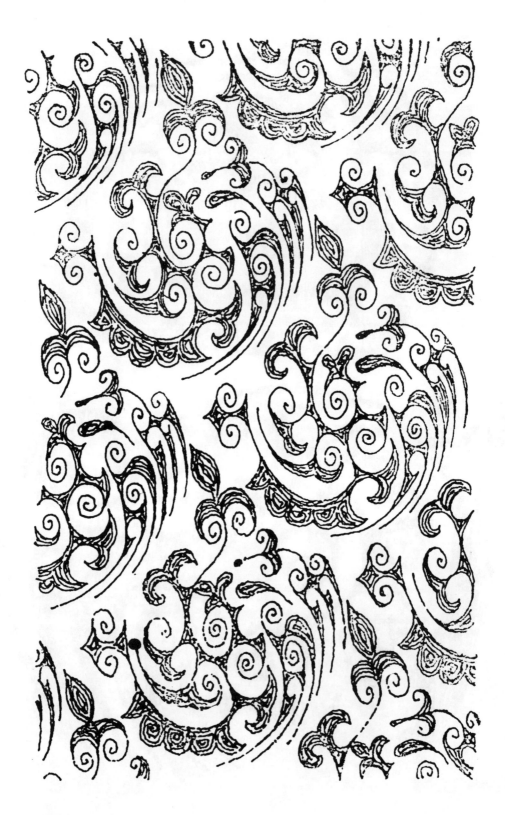

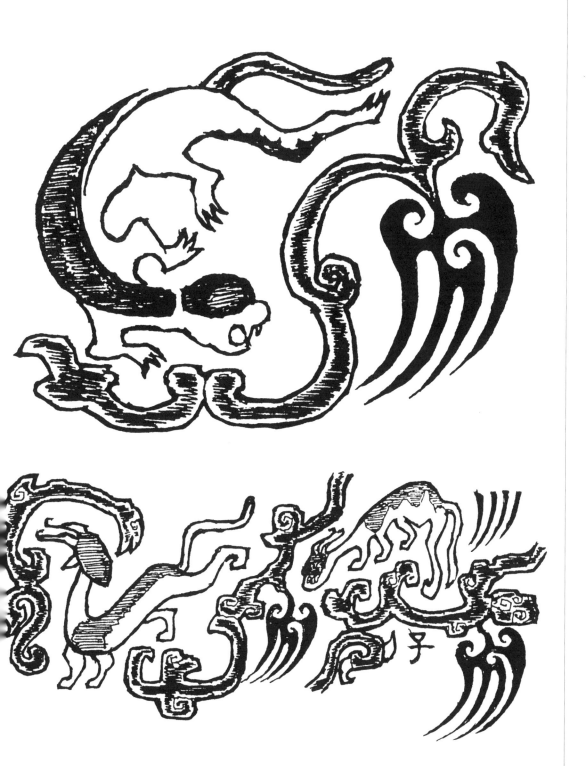

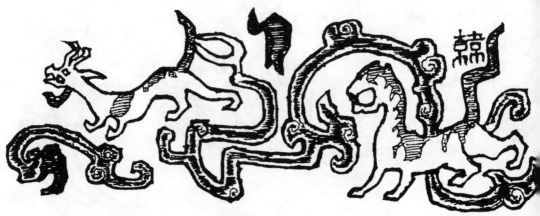

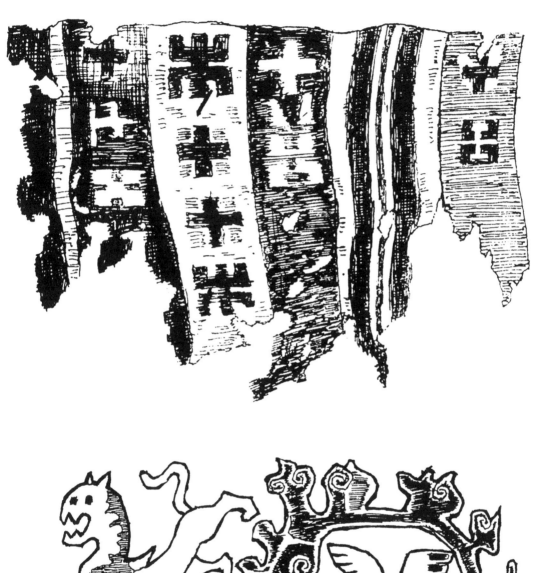

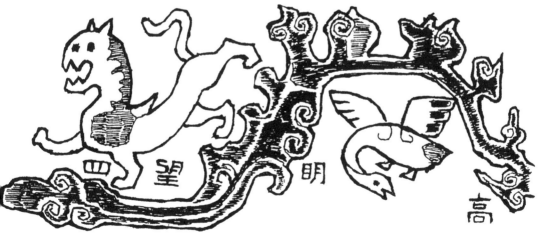

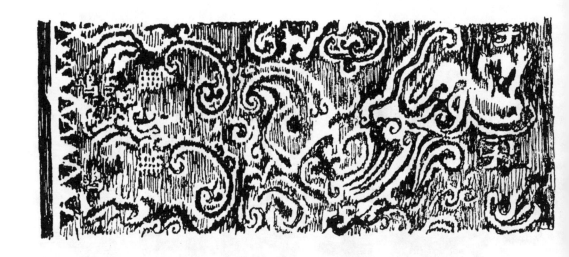

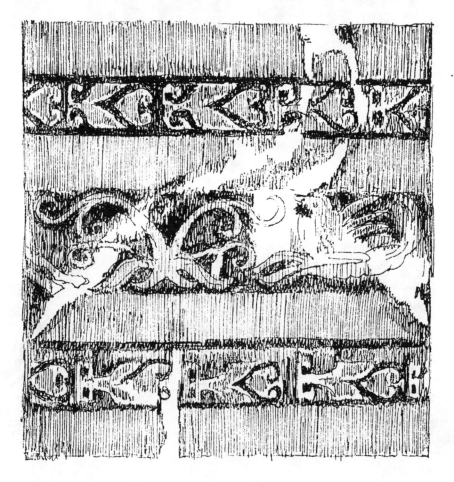

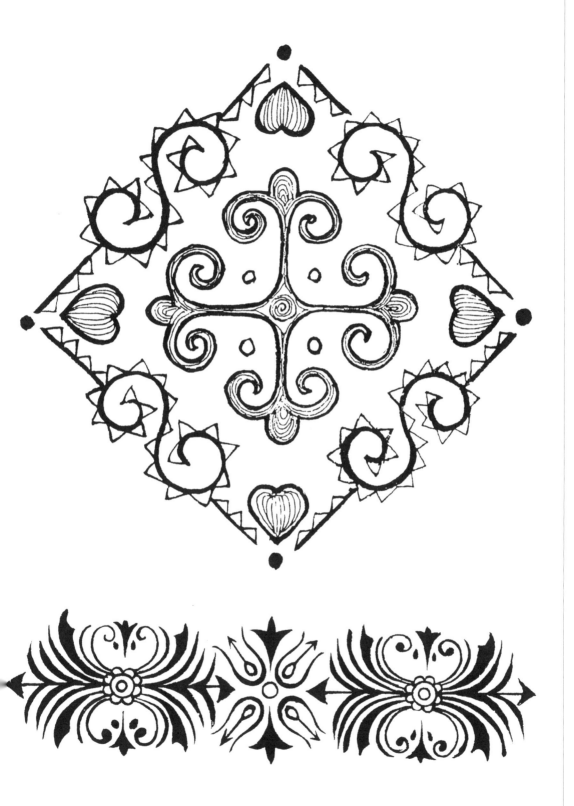

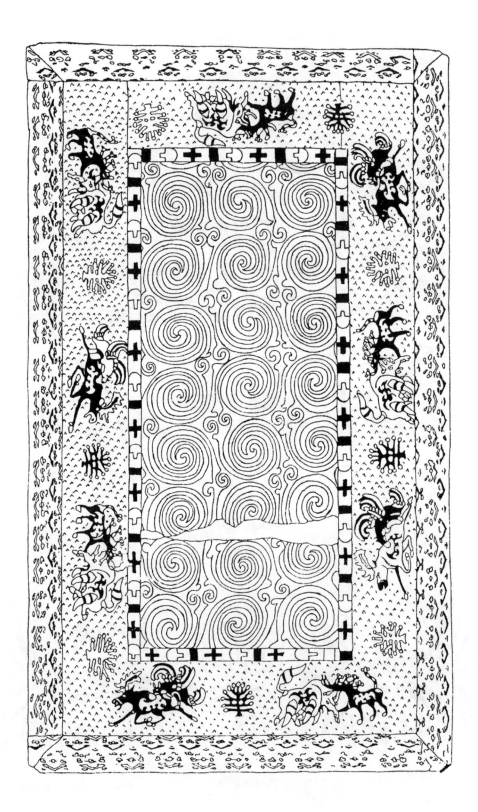

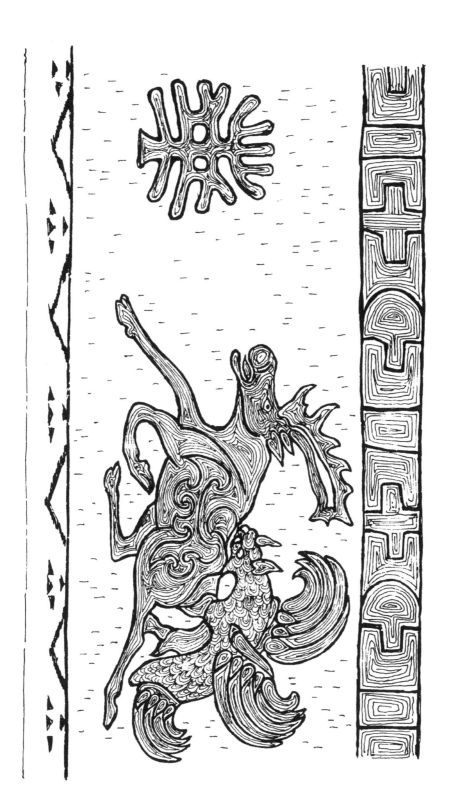

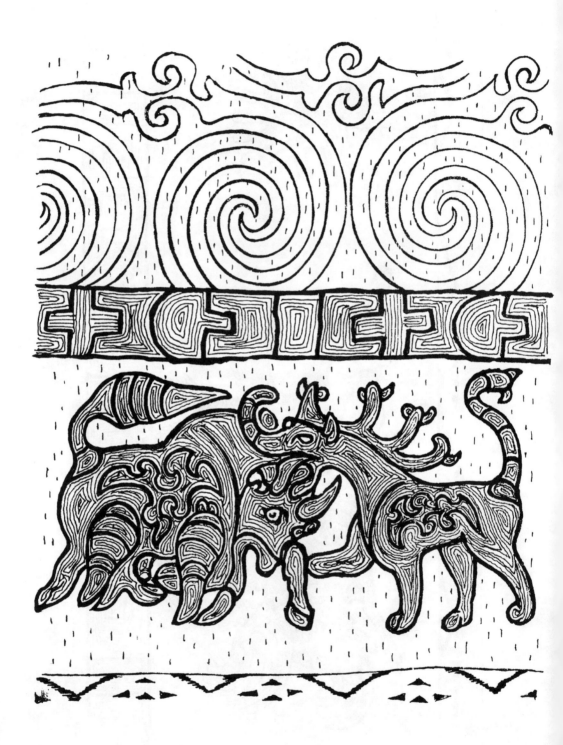

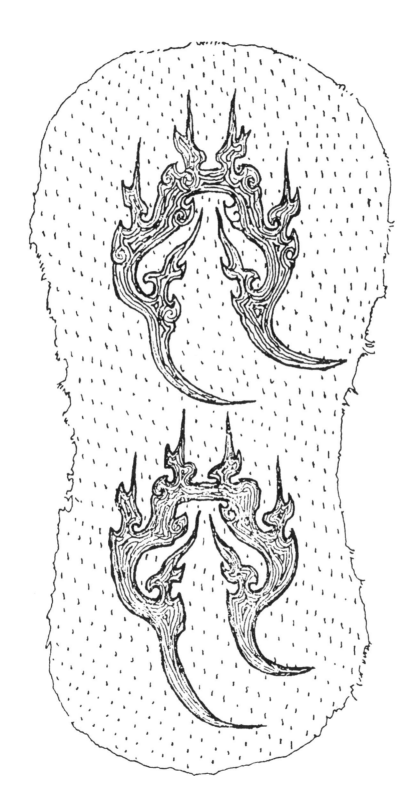

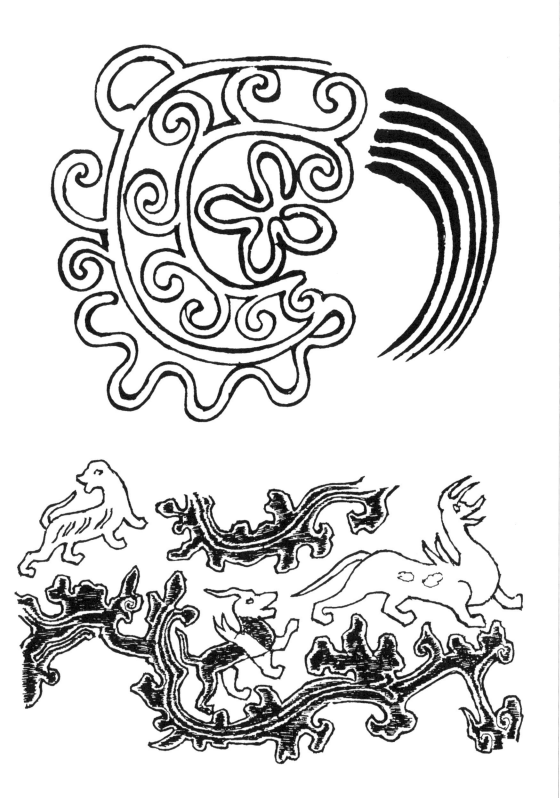

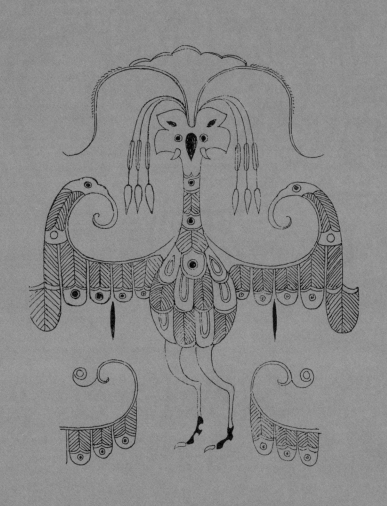

余论

装饰既表现出感性的创造，又具有理性的规定：一方面艺术活动的创造行为与概念形成同步，另一方面又表现出设计和制作的一种有计划的步骤，即受主体制约的规划与设想。这是中国古代器物所表现出的基本艺术风貌，它承载了中国古代艺术与工艺的双重特性。这种艺术与工艺并置的造物思想，并没有产生强烈的冲突与差异，而是构筑出一种和谐并存、相互交融的装饰风格。这是古人的智慧，又像是对当下非物质社会"边缘论"[①]的回答。

　　非物质社会中"非物质"一词，源自英国历史学家汤因比的记述："人类将无生命的和未加工的物质转化成工具，并给予它们以未加工的物质从未有的功能和样式。而这种功能和样式是非物质性的。"[②]法国学者马克·第亚尼认为：当下社会有许多的改变，最根本的改变是思想观念和思维方式的改变，具体表现为，多数传统的"两极对立"眼看着一个个消失了。[③]即原来两极对立的事物之间的边界在不断地消亡，彼此之间逐步形成交融、对话、拼贴的边缘。因此，在非物质社会中，设计越来越追求一种无目的、不可预料的、无法量化和没有固定标准的物品，努力创造一种能引起诗意反应的抒情价值。这明显违背了二十世纪初德意志制造联盟提出的标准化、批量化这一影响至今的设计指导原则。可以说，设计以标准化、批量化与艺术相区别，而当代的非物质社会又促使设计对形式与功能的追求，走向一种艺术的创造，也走向当下设计与艺术的边缘。

①滕守尧：《文化的边缘》，作家出版社，1997年。
②［法］马克·第亚尼：《非物质社会：后工业世界的设计、文化与技术》，四川人民出版社，1998年，第6页。
③［法］马克·第亚尼：《非物质社会：后工业世界的设计、文化与技术》，四川人民出版社，1998年，第3页。

在非物质社会之前，艺术与工艺在器物上的对话产生了"装饰"一词。在千百年的实践中，"装饰"又逐渐演变成与艺术、设计等同的人类创造"人造物"的手段之一。在非物质时代的"装饰"应该适应非物质社会的需要，从而提出新的方向？当下的设计正在努力追求脱离物质层面走向纯精神层面，即一种不确定的、感官上的享受——感官或感受性的设计，即王敏教授所说的设计的不确定性之美。①技术对于设计的影响是颠覆性的，设计的发展始终伴随着技术的进步前进，这在设计史中一目了然。而装饰一方面表现出设计的特质，另一方面，其本身依赖于技术的不断进步而发展。因此，在非物质时代，装饰同样面临技术的突破所带来的颠覆性的改变。

　　在 AI 技术的影响下，装饰及装饰艺术是否同样走向不确定性或创造出感官性的装饰艺术，我们无法预知。但这将是一种全新的探索，甚至是一次装饰艺术的冒险之旅，我们应该有勇气去挑战装饰艺术在未来社会的不确定之美。这或将成为我们真正超越中国古代装饰艺术的路径。

①王敏，中央美术学院教授。2022 年 3 月 18 日，南方科技大学主题演讲《人工智能时代设计的不确定性之美》。

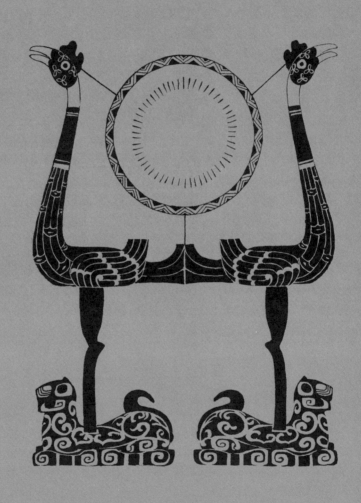

后记

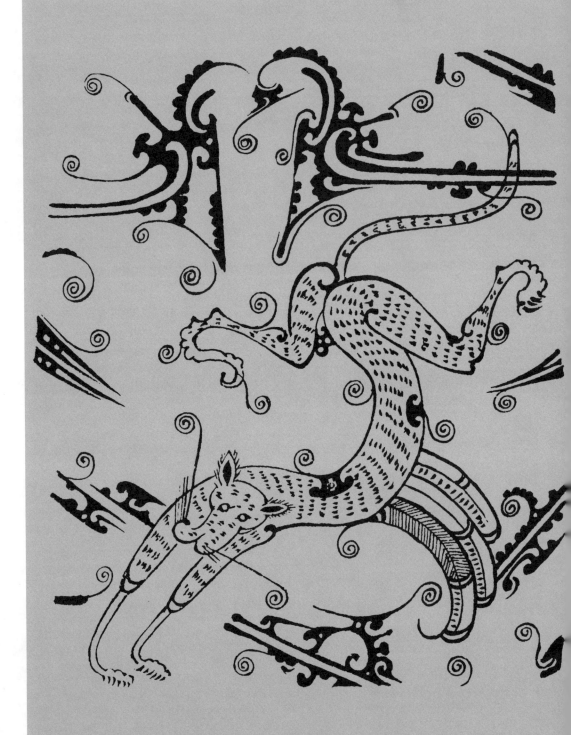

中国古代装饰艺术博大精深，少小时即在家父的悉心教诲下研学其中的奥妙，可谓获益良多，但从未想过将对中国古代装饰艺术的诸多想法、理解述诸笔端。幸运的是，今年年初受湖北美术出版社之邀，参与出版《古代装饰艺术》丛书的出版工作，并主笔撰写《古代装饰艺术》。

中国古代装饰艺术包罗万象、广博浩繁，一时不知从何入手。同时，由于出版周期相对较短，故节选了中国古代装饰艺术的部分内容。岩画艺术、彩陶艺术、青铜艺术、玉器艺术、漆器艺术、织绣艺术、汉画艺术、瓦当艺术，上述八个部分是史前至两汉时期装饰艺术的重要代表。其中，部分内容在两汉以后仍然得到充分发展，但本书仅止于两汉时期。客观地说，这只是呈现了中国古代装饰艺术的"上半场"，两汉以后几乎没有涉猎。其中原因有以下两个方面：一方面，增加两汉以后的内容，无法在较短时间内完成；另一方面，深感研究深度及个人能力尚缺，只好期待日后。我的老师熊铁基教授在其《文集·自序》中写道："因为我活得比较长，而写作生涯中有一个突出的现象，大多数研究成果是 60 岁前后，特别是 60 岁以后出来的。"熊先生尚且如此，如我这般的后生晚辈更应该趁着还算年轻，多学、多问、多读、多看。能如熊先生所言在 60 岁左右补齐《古代装饰艺术》的"下半场"，亦算是无愧于熊先生曾经的教诲。

在书稿的撰写过程中，教学和行政工作令我捉襟见肘，无暇顾及其他。对于年迈的父母与年幼的女儿，都无法尽到一个儿子和一个父亲的责任，深感惭愧！妻子徐丽女士既要忙于报社的工作，还要独自照顾一家老小，让我心无旁骛地专注书稿，实属不易！当然，家人的支持与理解是对我最大的帮助与鼓励，在此深表感谢！本书的责任编辑韦冰女士，也为我完成此书的撰写工作给予了无私的帮助，在此一并感谢！需要感谢的人很多，本科生和研究生得知我在赶书稿，他们有关毕业设计或毕业论文上的问题都尽量错开这段时间，只是为了不打扰我，让我能专心致志地撰写书稿，实属难得！谢谢！另外，部分书稿插图由吕倩同学拼接完成，在此对她表示感谢。

最后，谨向书中所引用的文献作者致敬！

田威

2022 年 4 月于大理和苑

图书在版编目（CIP）数据

古代装饰艺术.漆器&织绣 / 田少鹏, 田威著.—武汉：湖北
美术出版社, 2024.3
　（中国最美.第五辑）
　ISBN 978-7-5712-2092-1

　Ⅰ.①古… Ⅱ.①田…②田… Ⅲ.①装饰美术-中国-古代
Ⅳ.①J525

中国国家版本馆CIP数据核字(2023)第223547号

古代装饰艺术　漆器&织绣
GUDAI ZHUANGSHI YISHU　QIQI&ZHIXIU

丛书策划：余　杉

责任编辑：韦　冰

责任校对：杨晓丹

技术编辑：李国新

封面设计：孙华彦

版式制作：左岸工作室

出版发行：长江出版传媒　湖北美术出版社

地　　址：武汉市洪山区雄楚大街268号B座

电　　话：(027)87679525（发行）　　(027)87679543（编辑）

传　　真：(027)87679523

邮政编码：430070

印　　刷：湖北金港彩印有限公司

开　　本：889mm×1194mm　　1/16

印　　张：10.75

版　　次：2024年3月第1版

印　　次：2024年3月第1次印刷

定　　价：58.00元